好奇的
齐白石

Adventures in Art
艺术探索

戴士和/著

河北教育出版社

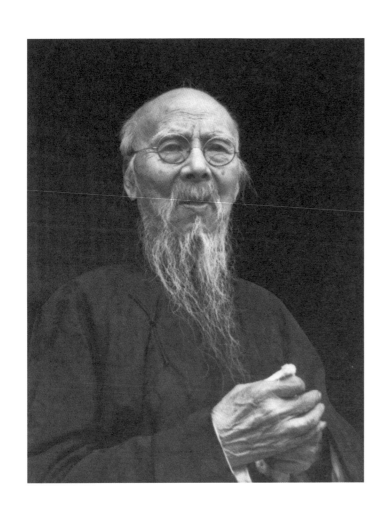

正由于爱我的家乡，爱我祖国美丽富饶的山河土地，爱大地上的一切活生生的生命，因而花费了我的毕生精力，把一个普通中国人民的感情画在画里，写在诗里。

—— 白石老人

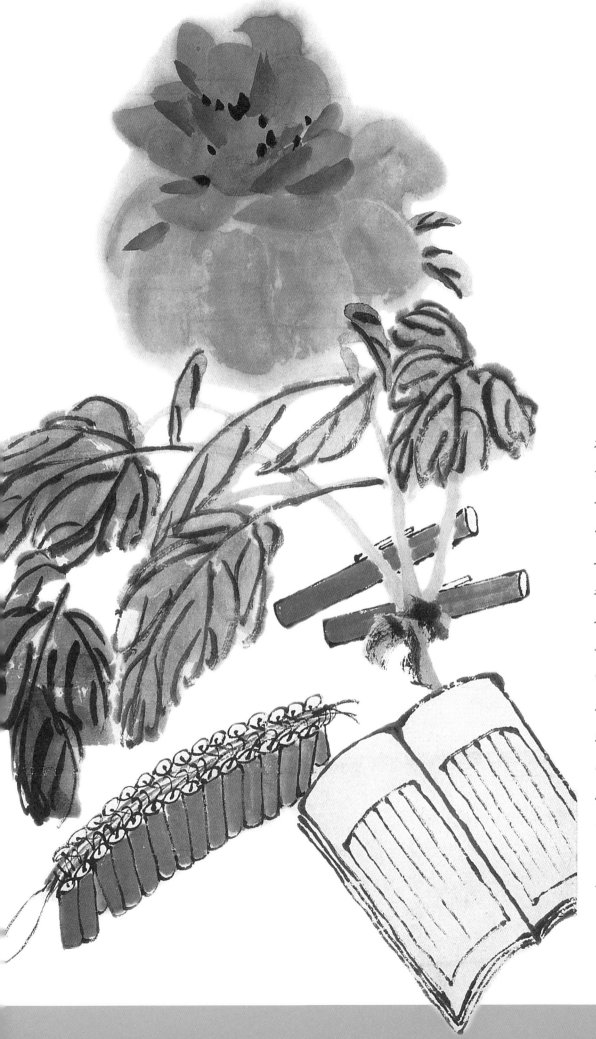

齐白石（1864～1957），又名齐璜，小名阿芝。生于湖南省湘潭县杏子坞星斗塘。全家种田、织布为生。齐白石从小好学，四五岁时，祖父用火钳在炉灰上写字教他认读，他能过目不忘，八九岁开始读书，辍学时牧牛、砍柴、照看弟弟。十一岁跟父亲学耕田，次年学做木工，二十岁后成为雕花名手，临摹《芥子园画谱》，向当地画师学习画工。二十七岁起结识当地文人，正式拜师，并开始接触名家真迹。三十岁由木匠改做画匠。四十岁后五次远游名山大川，作画之余他还手植花卉果木，养虫养鸟。六十岁后长住北京，在朋友陈师曾支持下，经过六七年的辛勤探索，完成了著名的"衰年变法"，成为独树一帜的艺术大师。

儿时，我的书包里，
笔墨纸砚，样样齐全，
这门子的高兴，可不用提呐！
有了这整套的工具，手边真觉方便。
写字原是应做的功课，无须回避，
天天在描红纸上，描呀，描呀，描个没完，
有的描得也有些腻烦了，
私下我就画起画来。
　　——白石老人

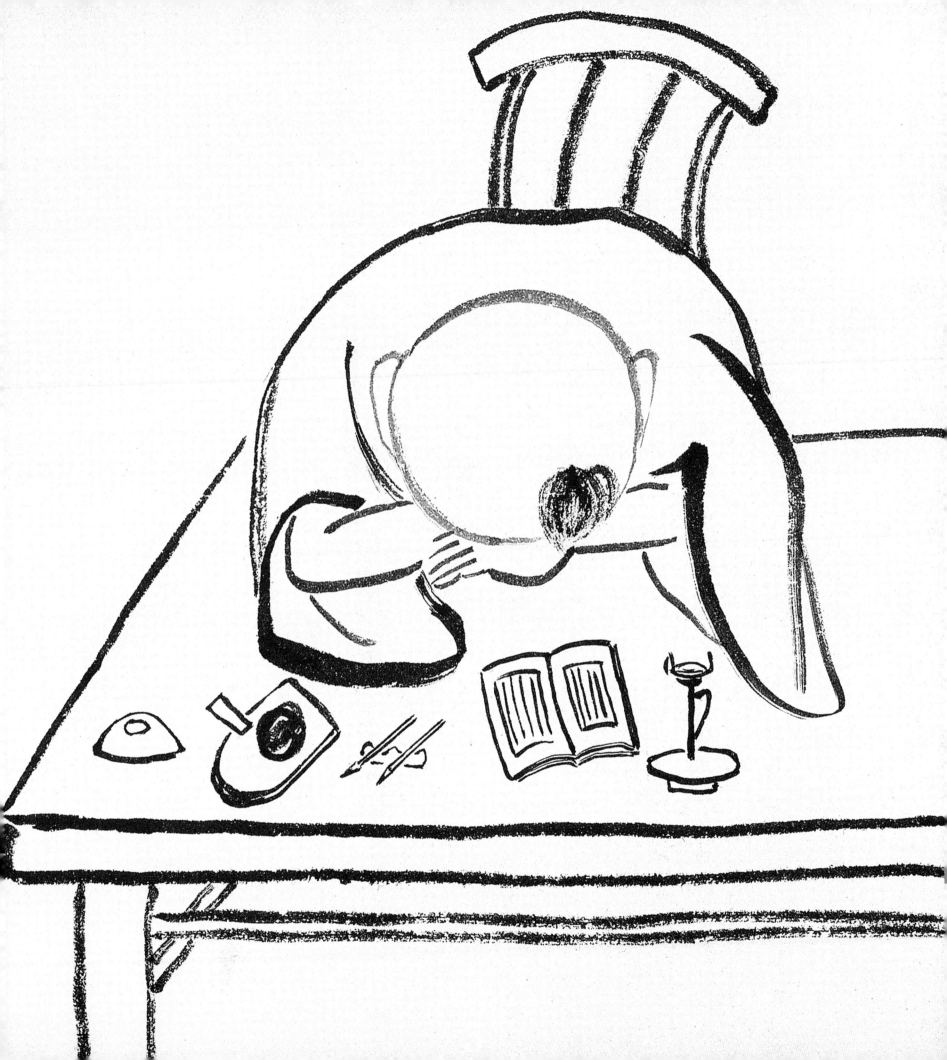

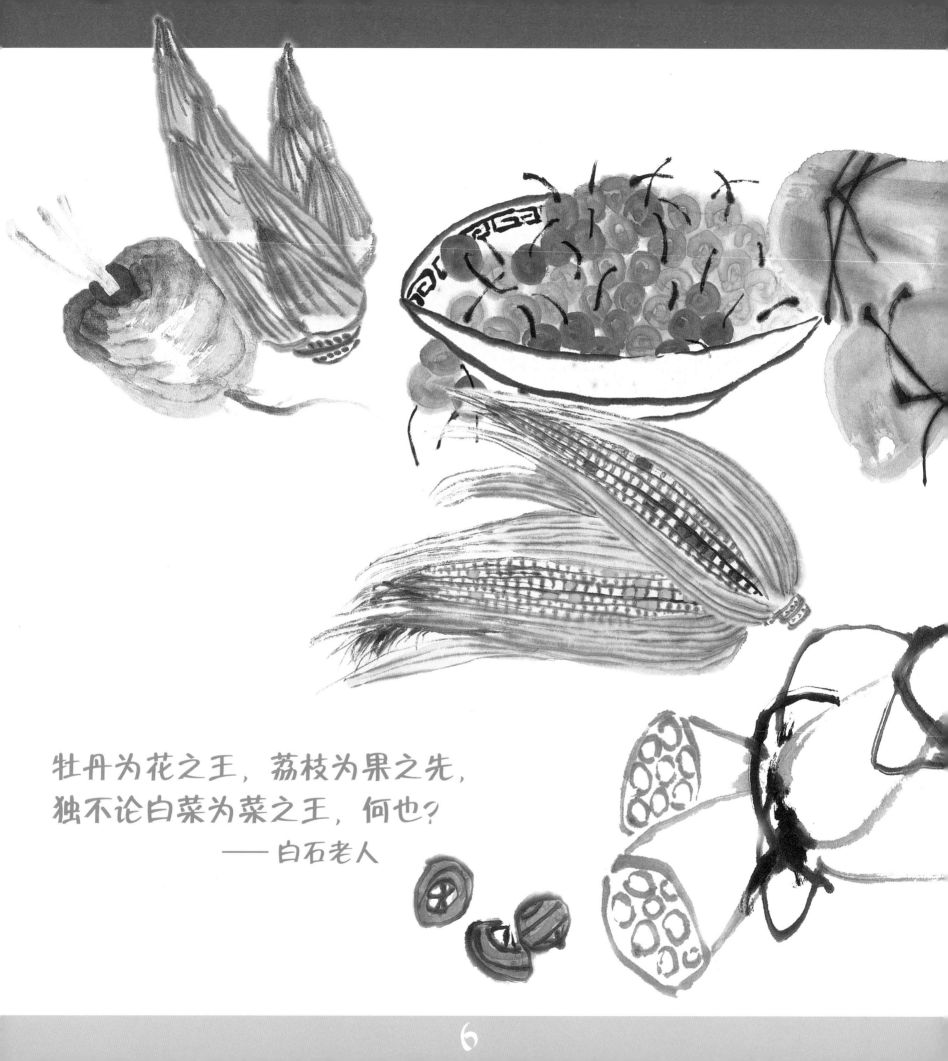

牡丹为花之王，荔枝为果之先，
独不论白菜为菜之王，何也？
　　　　　—— 白石老人

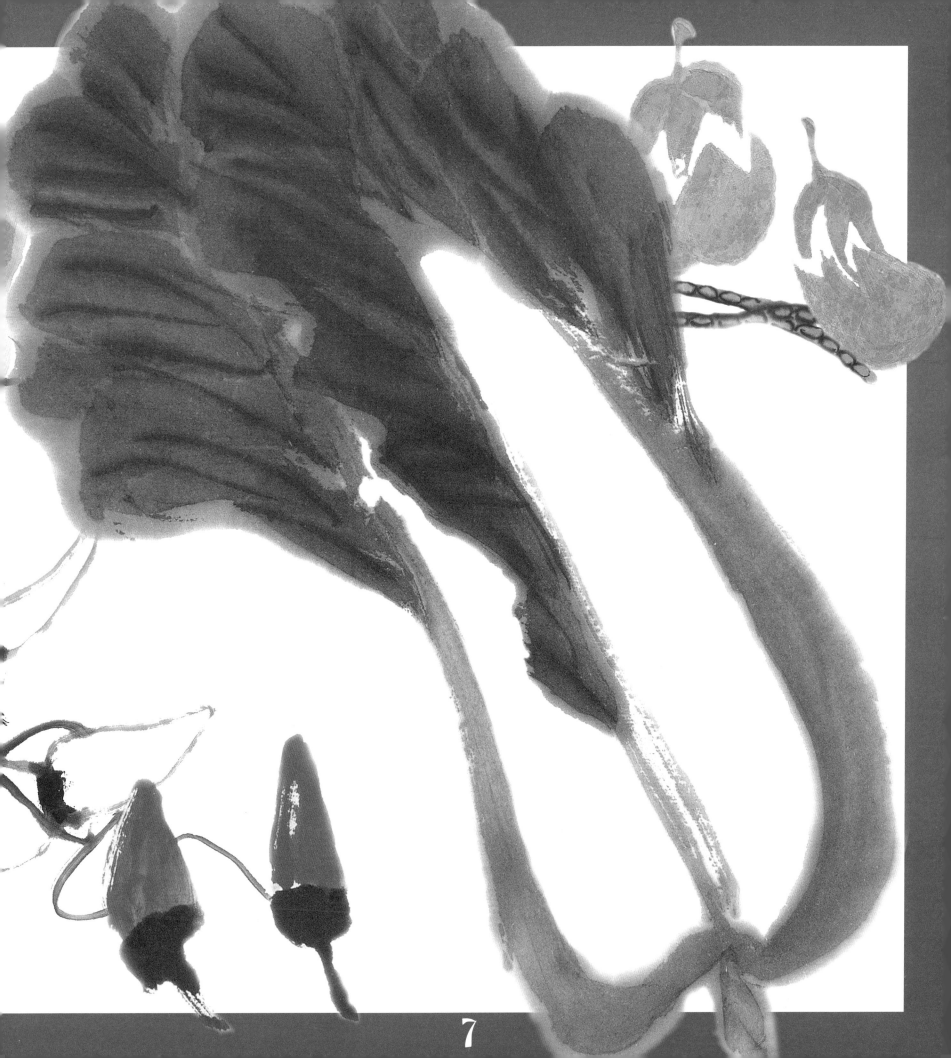

五六岁的时候，我祖父教我识字。有时我自己拿着松树枝，在地上比划着写起字来，居然也像个样子，有时又画个人脸儿，圆圆的眼珠，胖胖的脸盘，很像隔壁的胖小子，加上了胡子，又像那个开小铺的掌柜了。

—— 白石老人

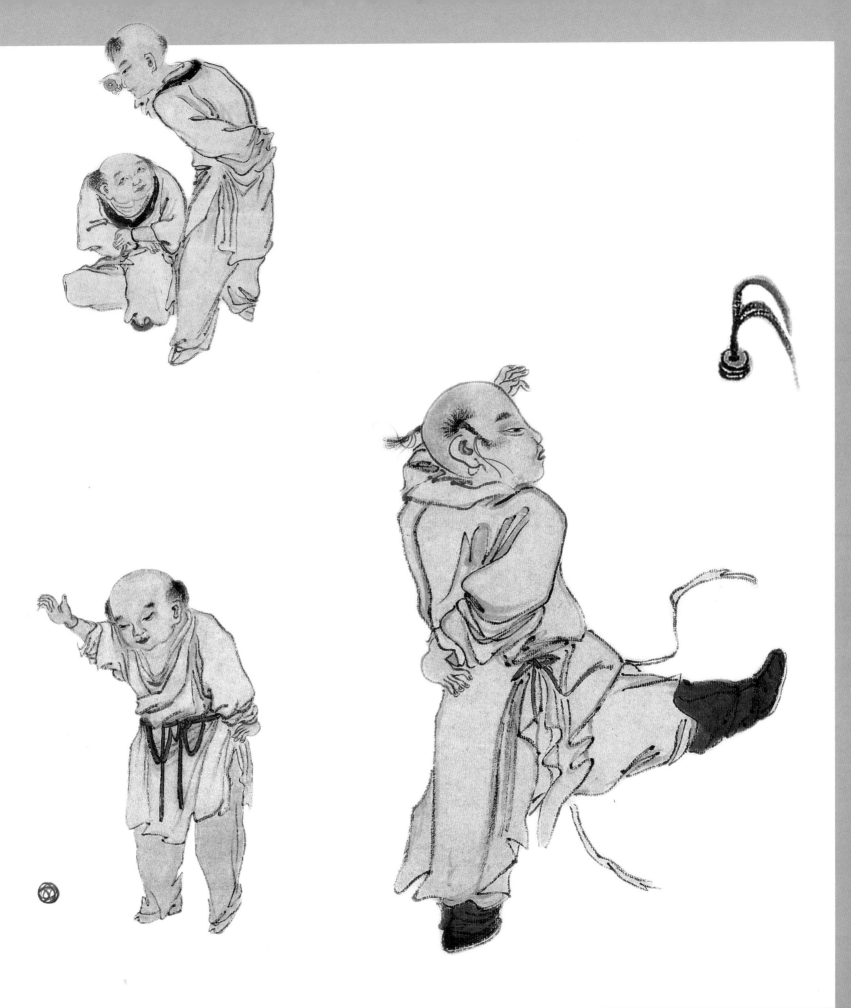

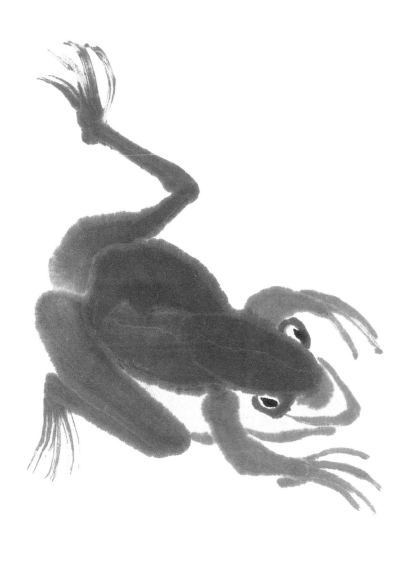
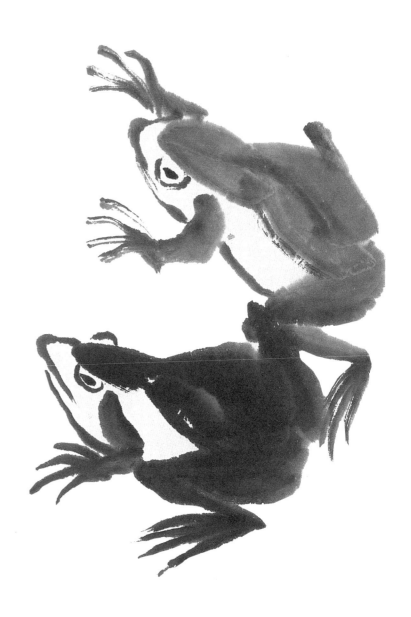

我们家乡，煮饭是烧柴灶的，
我十三岁那年，春夏之交,雨水特多，
我不能上山砍柴，家里米又吃完了，
只好掘些野菜用积存的干牛粪煨着吃，
柴灶好久没用，雨水灌进灶内，
生了许多青蛙。
　　　　——白石老人

青蛙开会讨论什么呢？

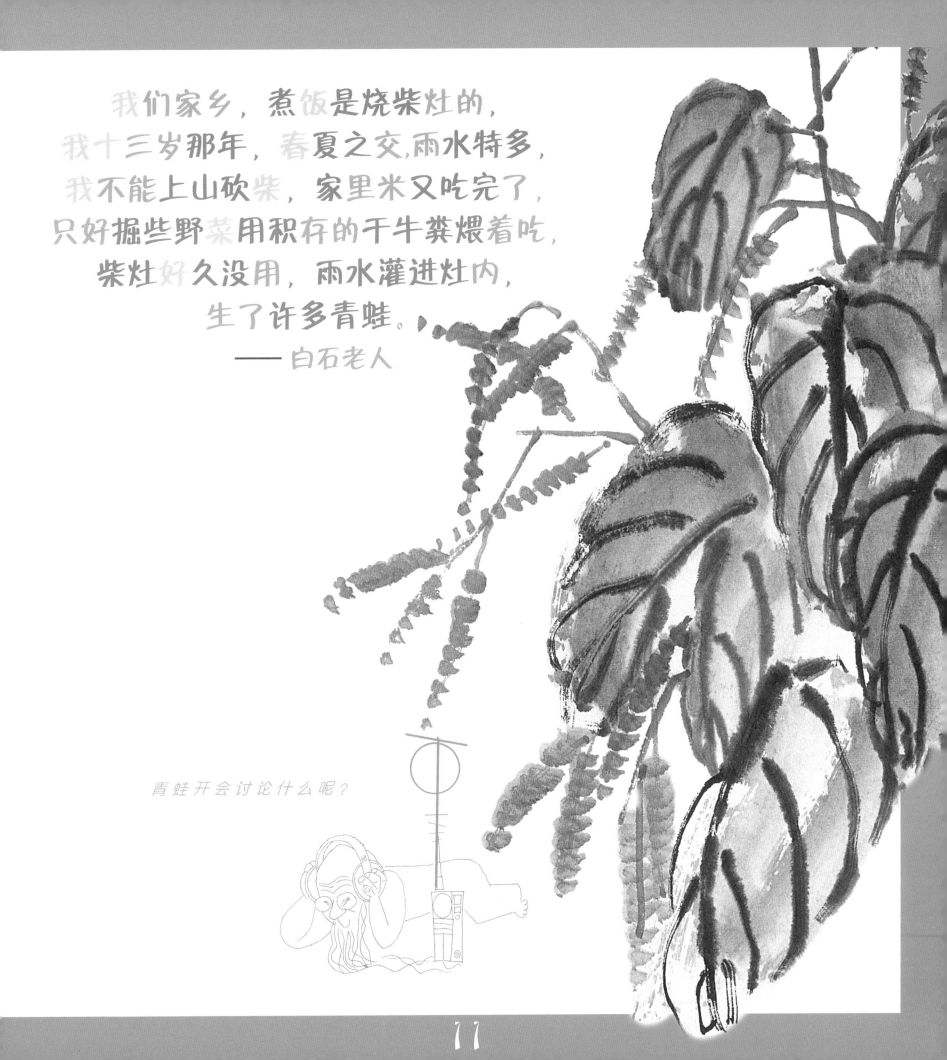

11

我自从有了一部**自己勾影出来的**《芥子园画谱》，**翻来覆**去地**临摹**了好几遍，画稿积存了不少。乡里熟识的人知道我会画，常常拿了纸，到我家来请我画。在雕花的主顾家里，雕花活**做完**以后，也有留着我**不放我走**，请我画的。凡是请我画的，多少都有点报酬，送钱的也有，送礼物的也有。我画画的名声，跟做雕花活的名声，一样地在白石铺传开了去。人家提到了芝木匠，都说是**画得挺不错**。

——白石老人

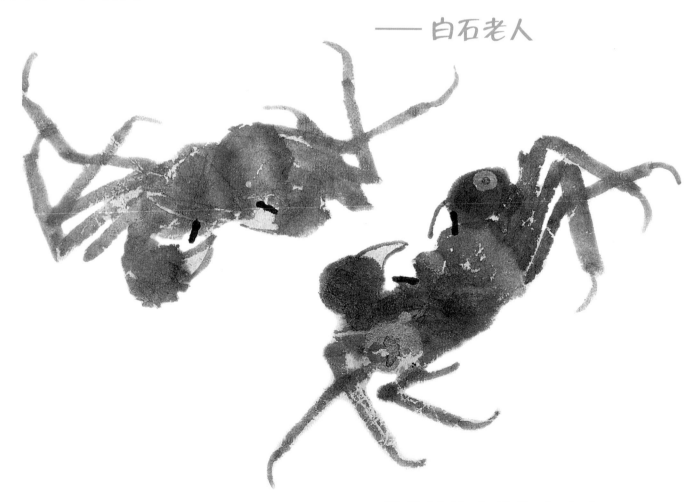

请尝试给右图取个名字　→

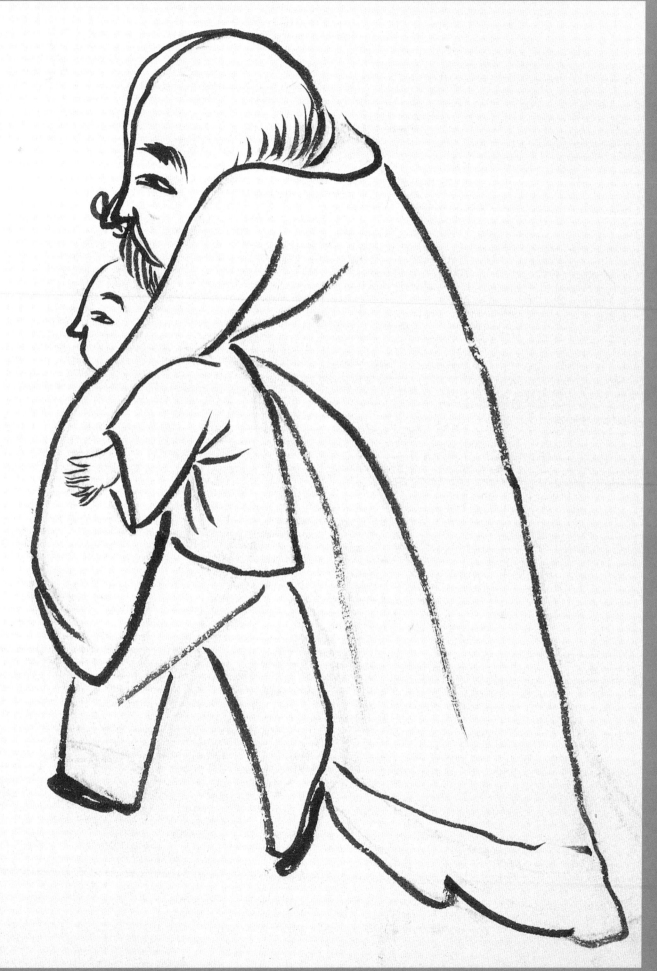

到钦州，正值荔枝上市，
沿路我看了田里的荔枝树，结着累累的荔枝，
倒也非常好看，从此我把荔枝也入了我的画了。
曾有人拿了许多荔枝来，换了我的画去，
这倒可算是一桩风雅的事。
　　　　　—— 白石老人

天涯亭过客

齐白石两次到钦州，
总要到钦州城外的天涯亭一游，
总不免有游子之思。

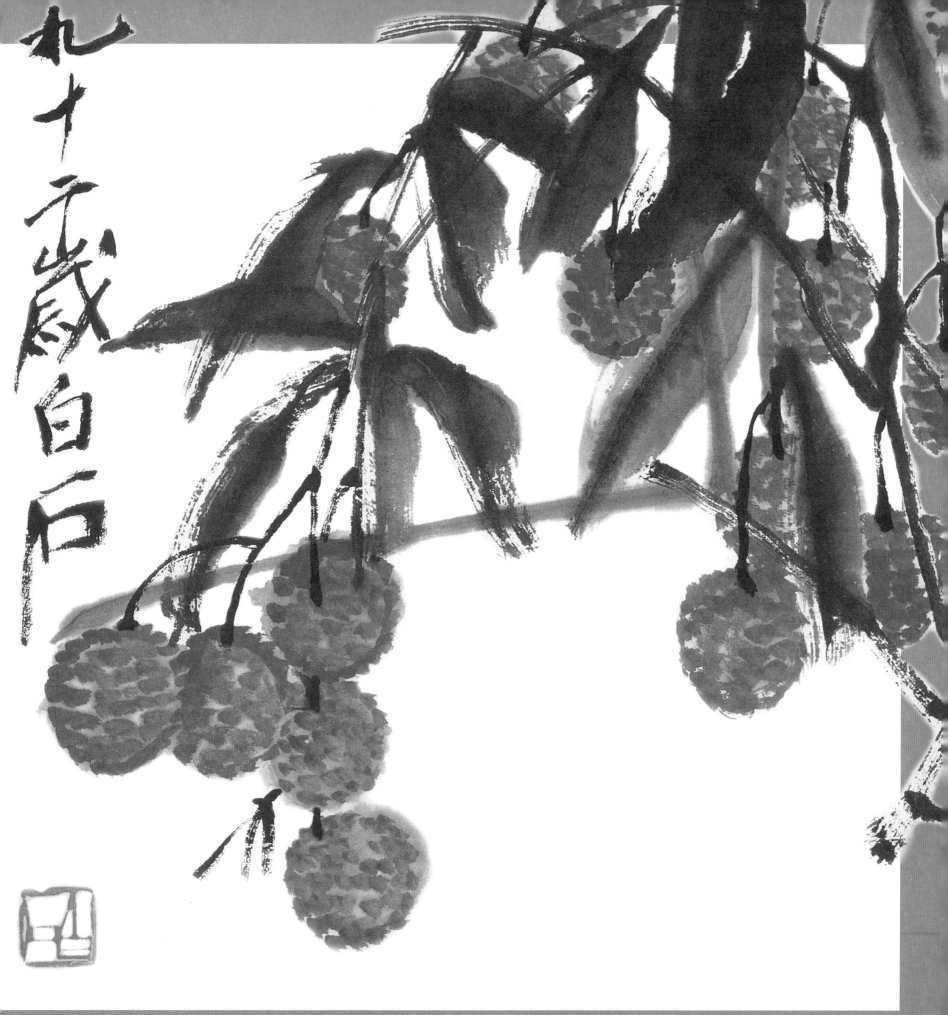

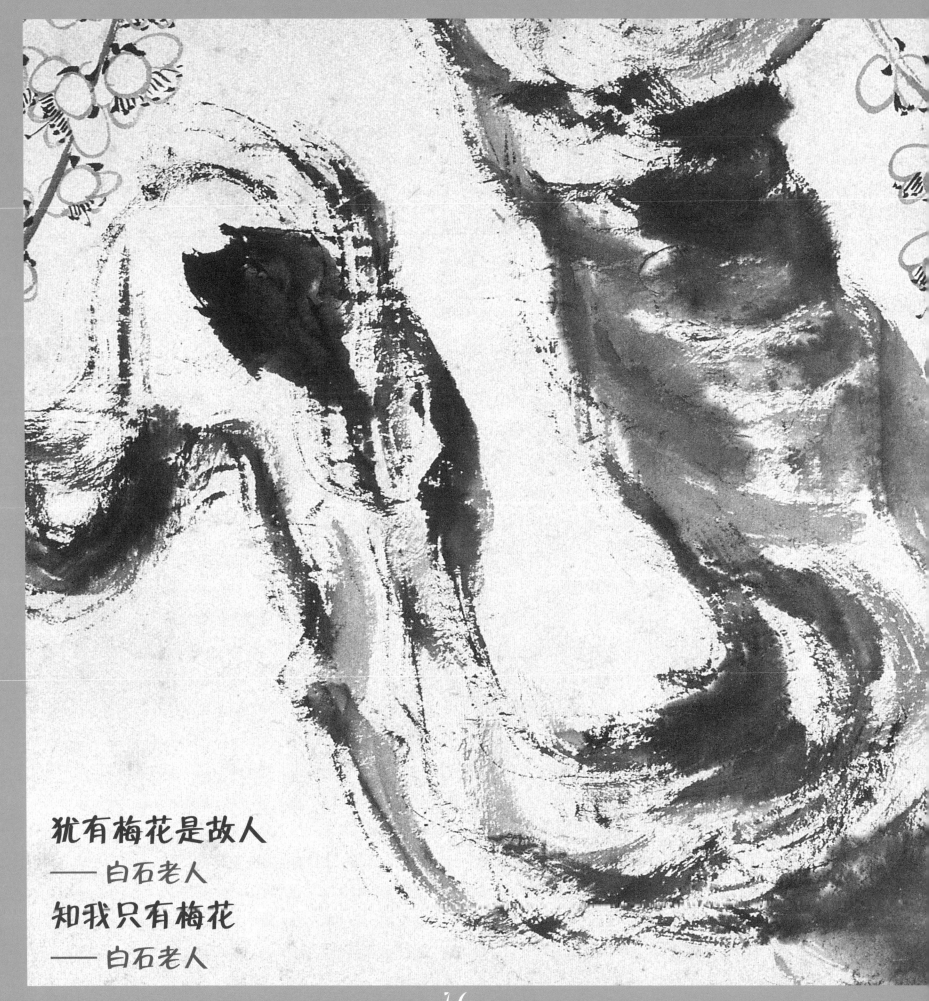

犹有梅花是故人
——白石老人
知我只有梅花
——白石老人

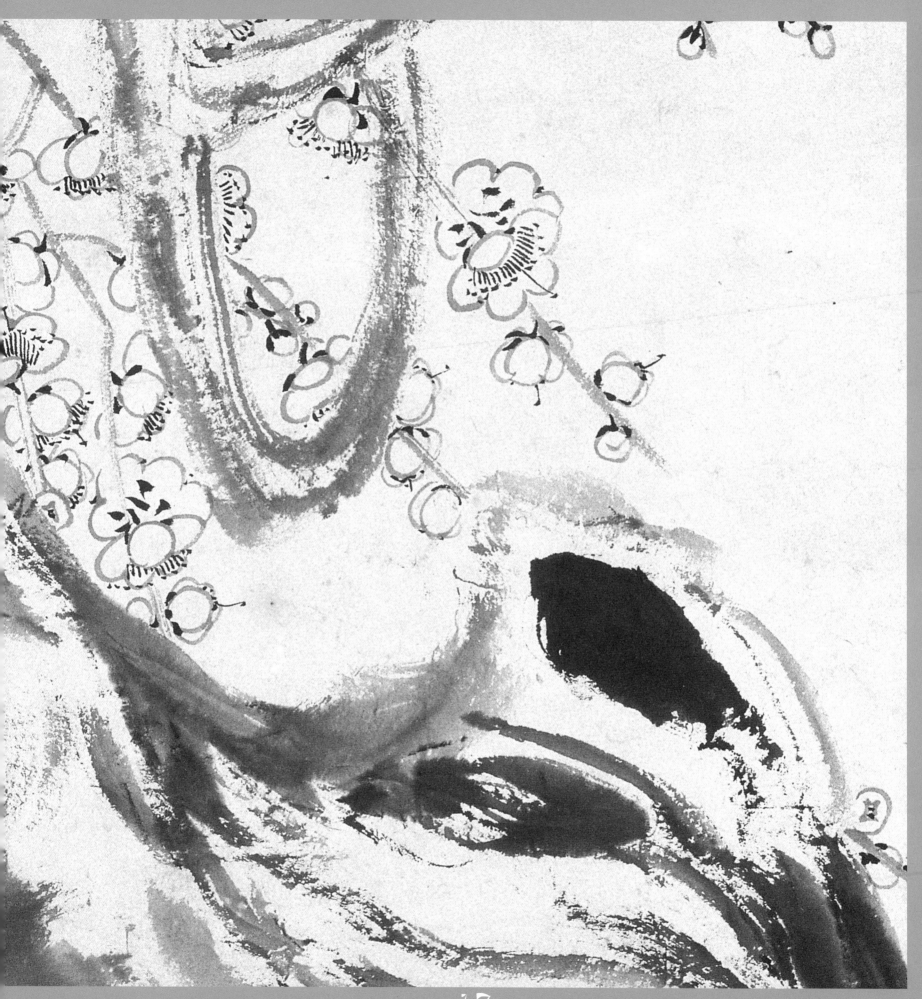

17

尤其是牛、马、猪、羊、鸡、鸭、鱼、虾、螃蟹、青蛙、麻雀、喜鹊、蝴蝶、蜻蜓这一类眼前常见的东西，我最爱画，画得也就最多。

——白石老人

鸣蝉抱叶落，及地有余声。

——白石老人

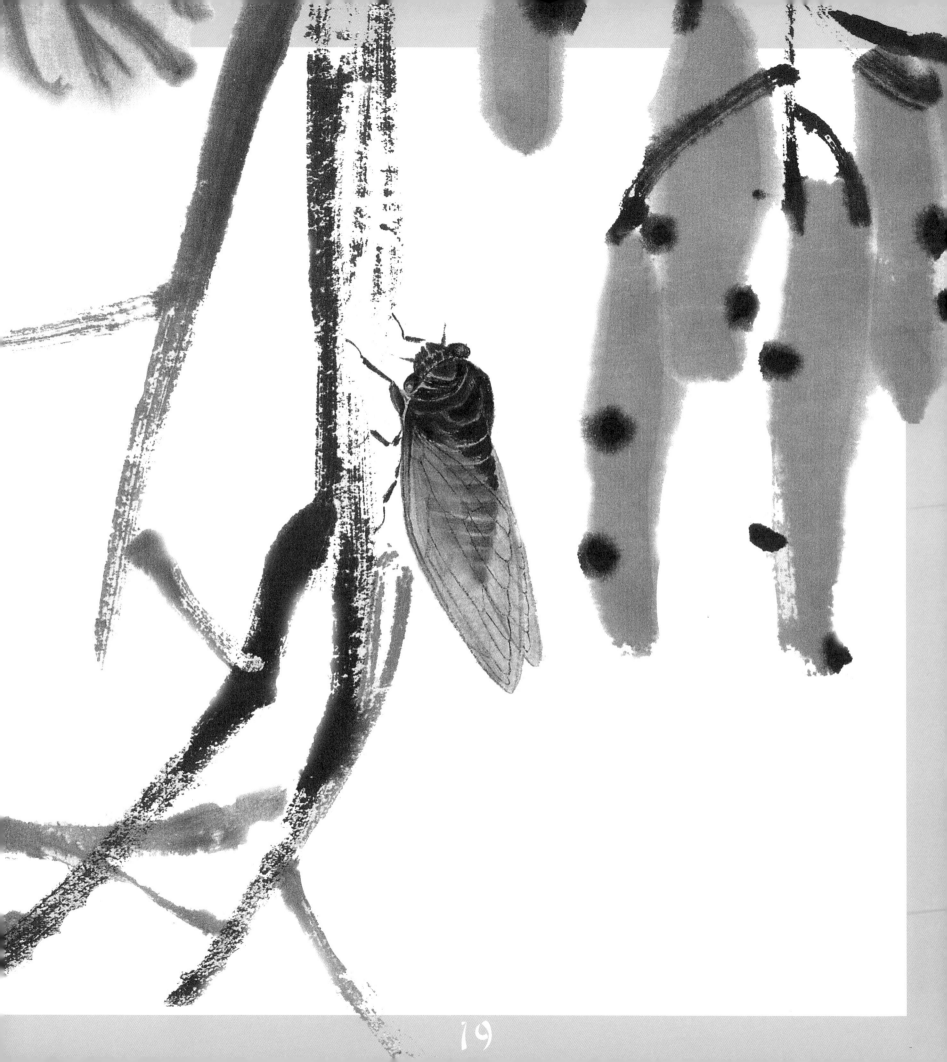

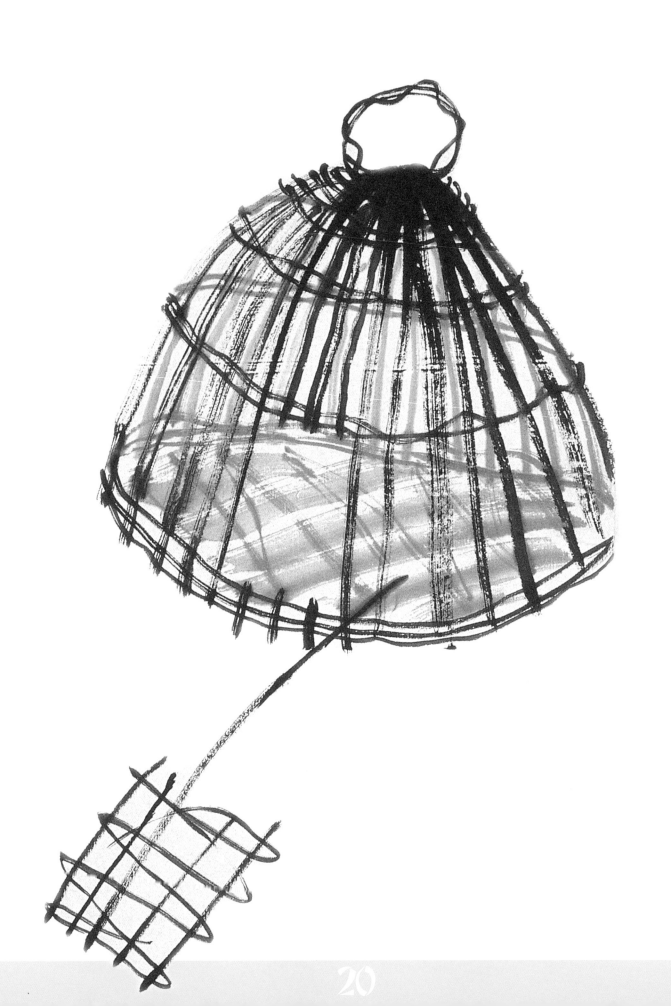

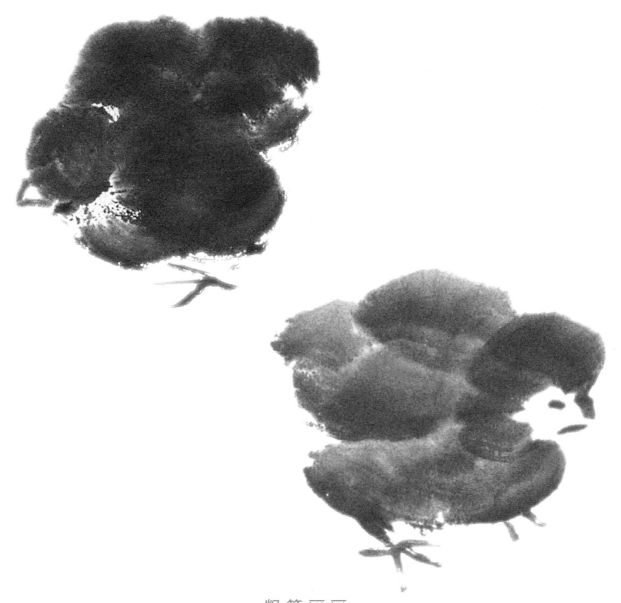

粗笔画画，
细笔画画，
数一数，
这只小鸡是用几笔画成的？
试一试，
你能画得更精炼吗？

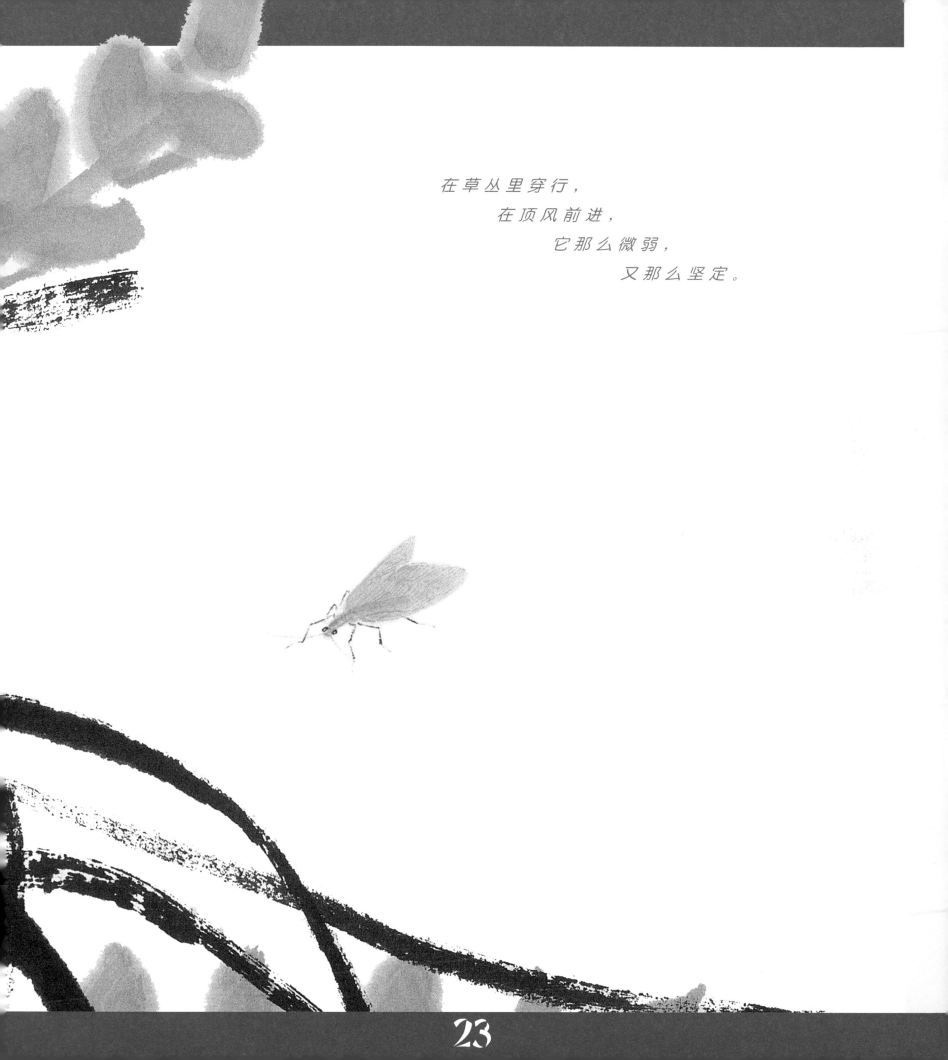

在草丛里穿行，

在顶风前进，

它那么微弱，

又那么坚定。

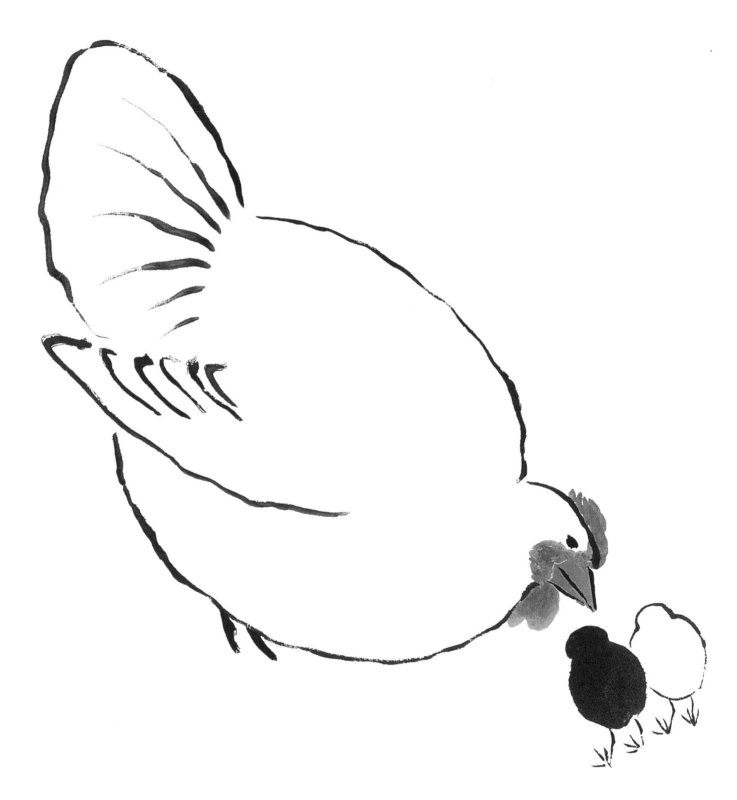

如果小鸡又犯了错误，如果人母鸡又啼叫起来，

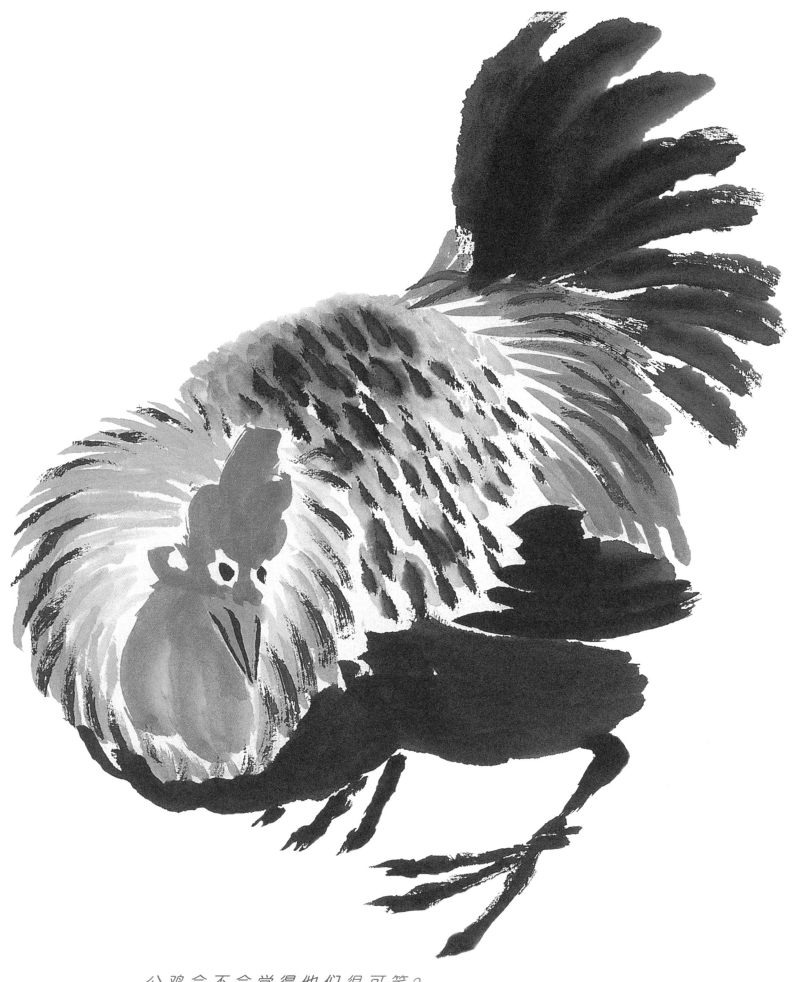

公鸡会不会觉得他们很可笑？

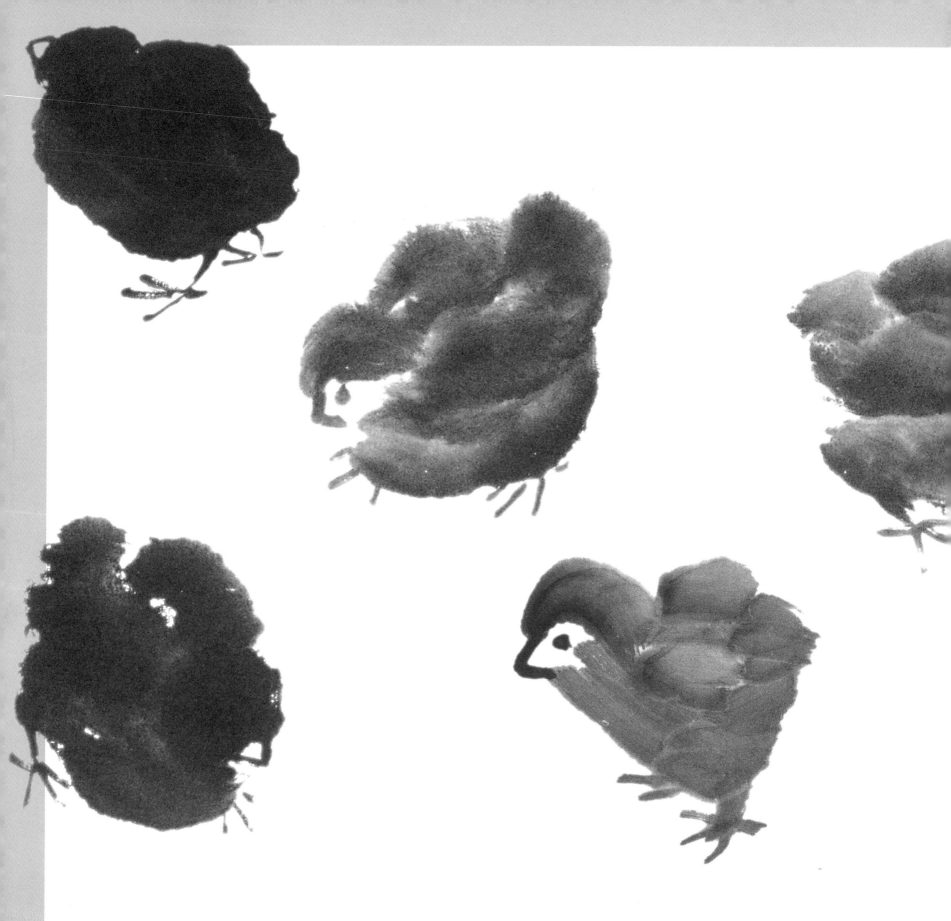

余画小鸡二十年，十年能得形似，十年能得神似。

——白石老人

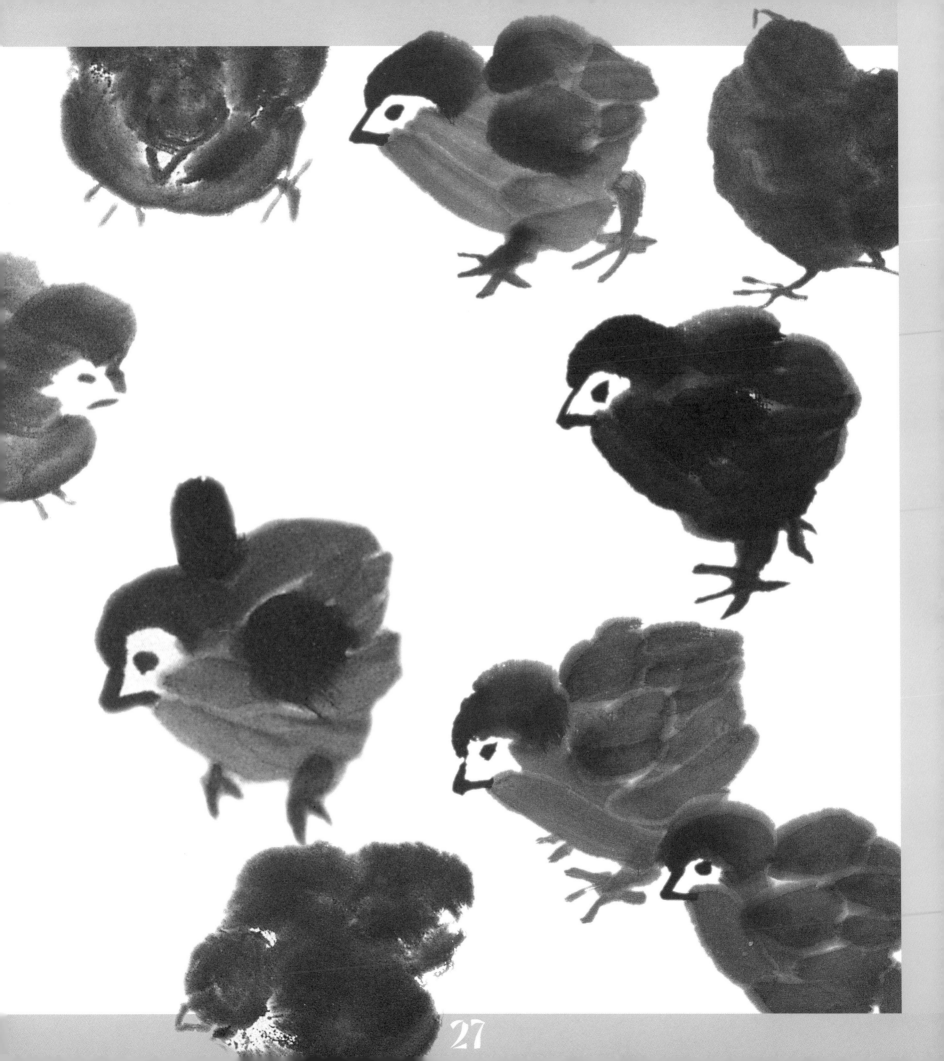

作画妙在似与不似之间，不似为媚俗，不似为欺世。——白石老人

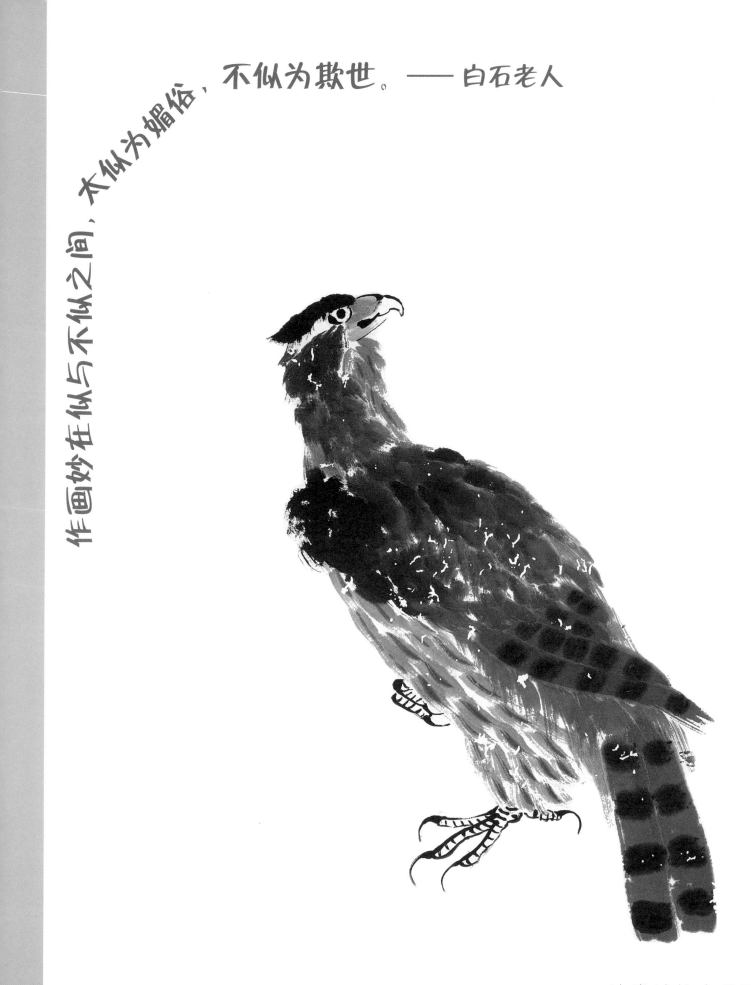

请尝试给右图取个名字

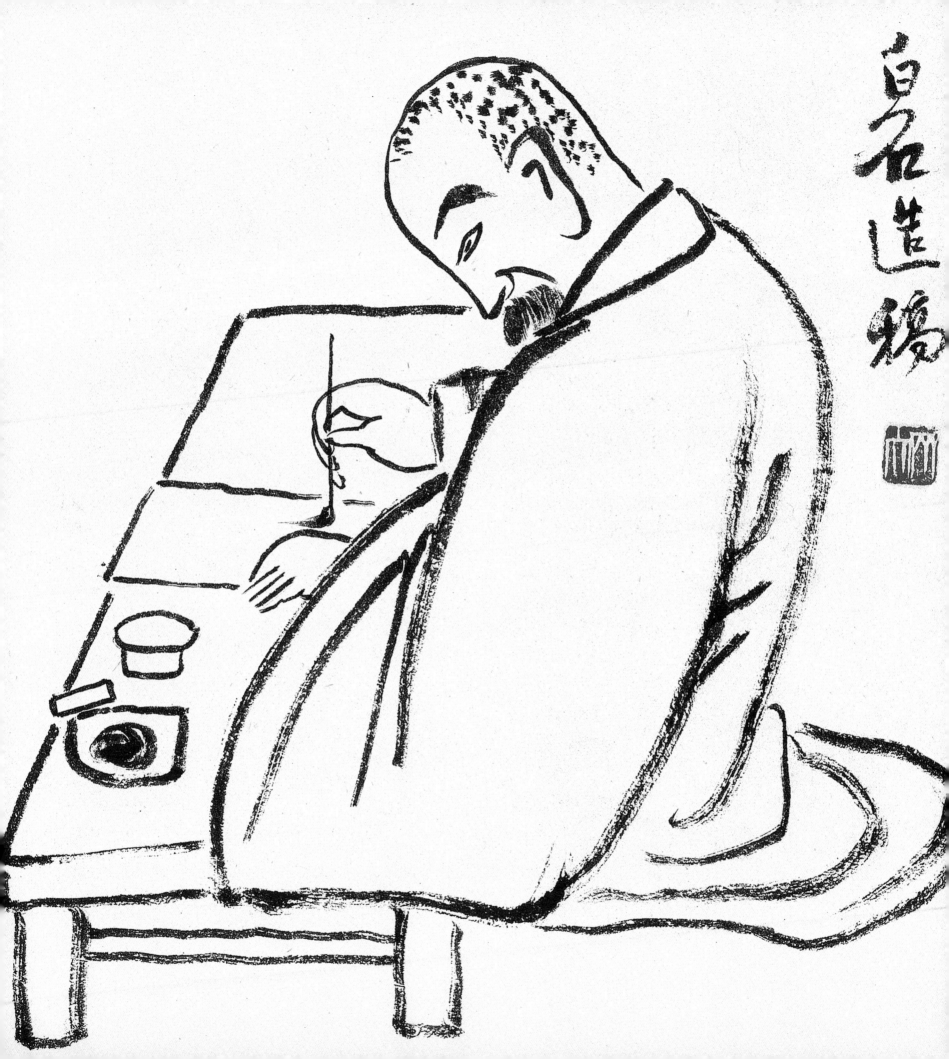

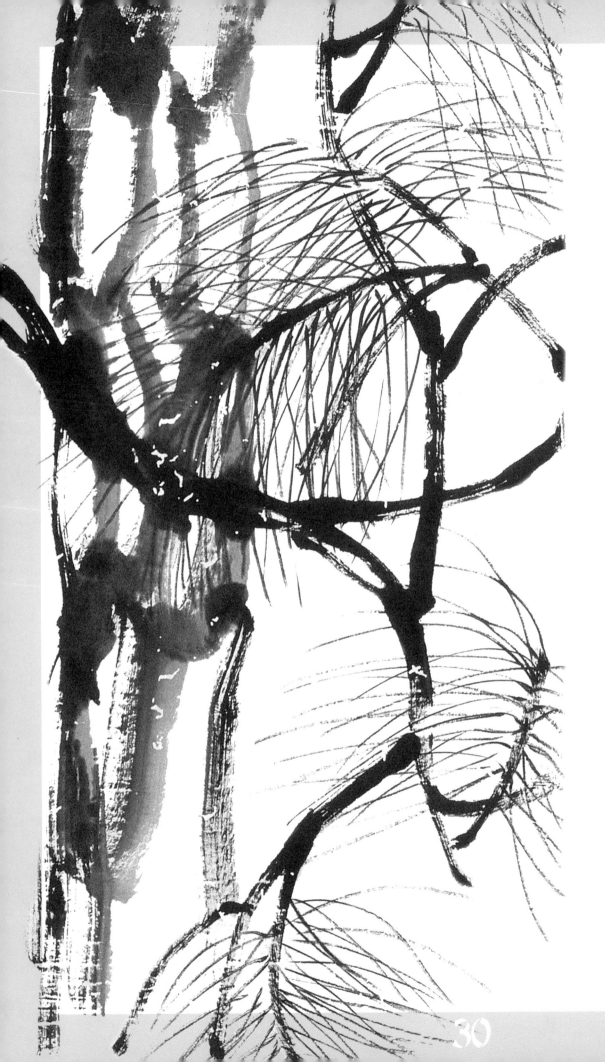

灯盏无油何害事,
自烧松火读唐诗。
——白石老人

我到现在还不敢
睡藤屉床,怕平
时太舒服了,将
来出门走路时会
感觉吃苦。这条
裤子是我早年五
出五归的一肩行
李,至今还舍不
得丢掉它。
——白石老人

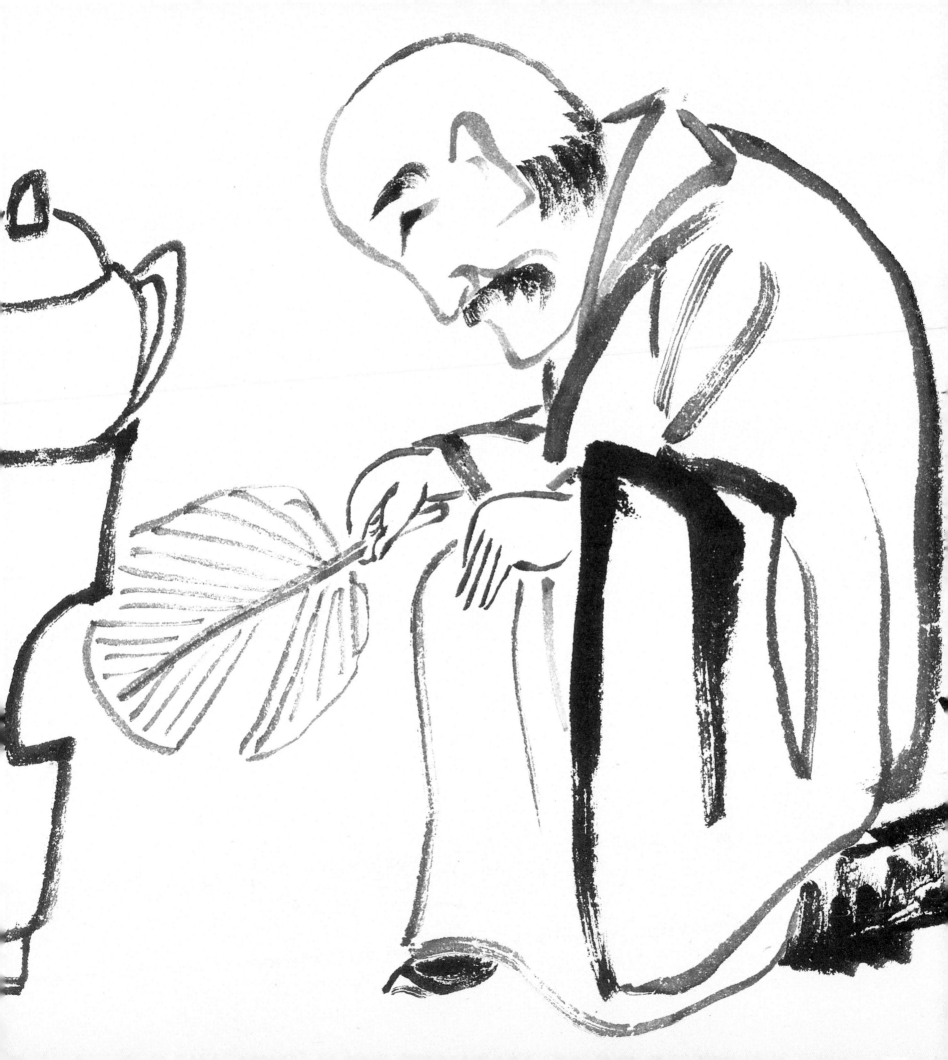

行高于人，众必非之。
—— 白石老人
骂我的人固然很多，夸我的人却也不少。
—— 白石老人

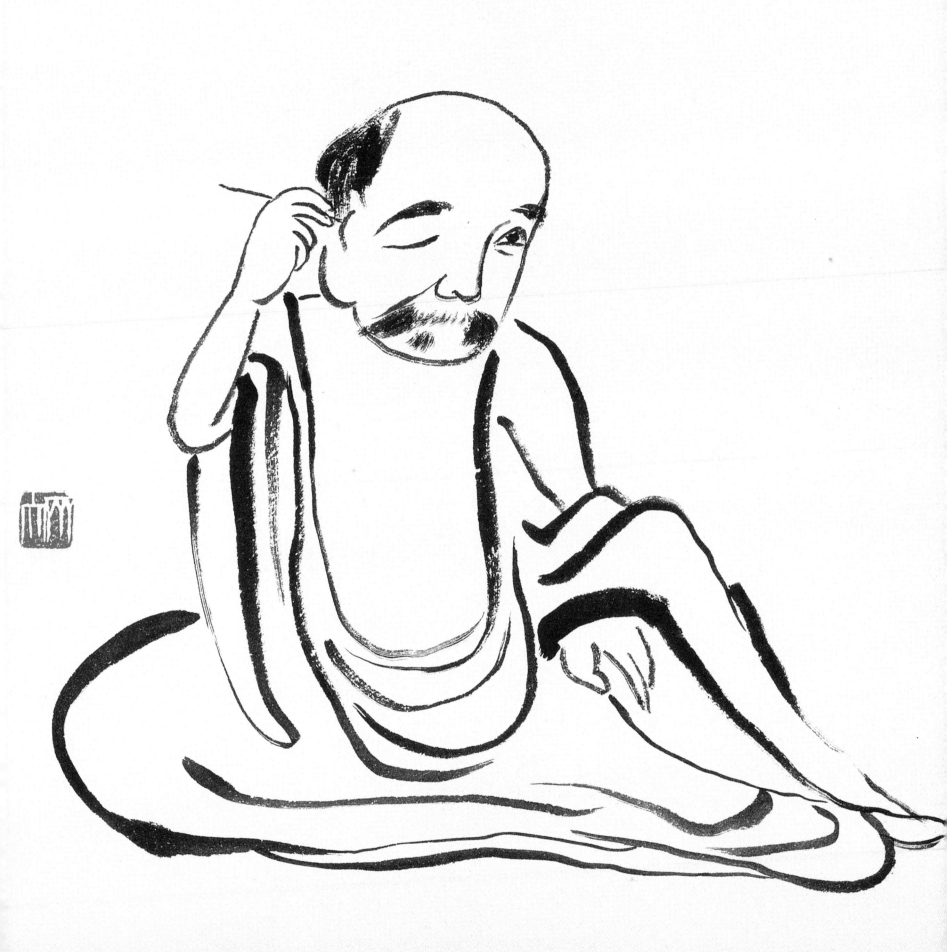

本事卑俗。有识如此数则，自然成器！ —— 白石老人

艺术之道，要能谦。谦受益，不欲服高手低，议论阔大、

请尝试给右图取个名字 →

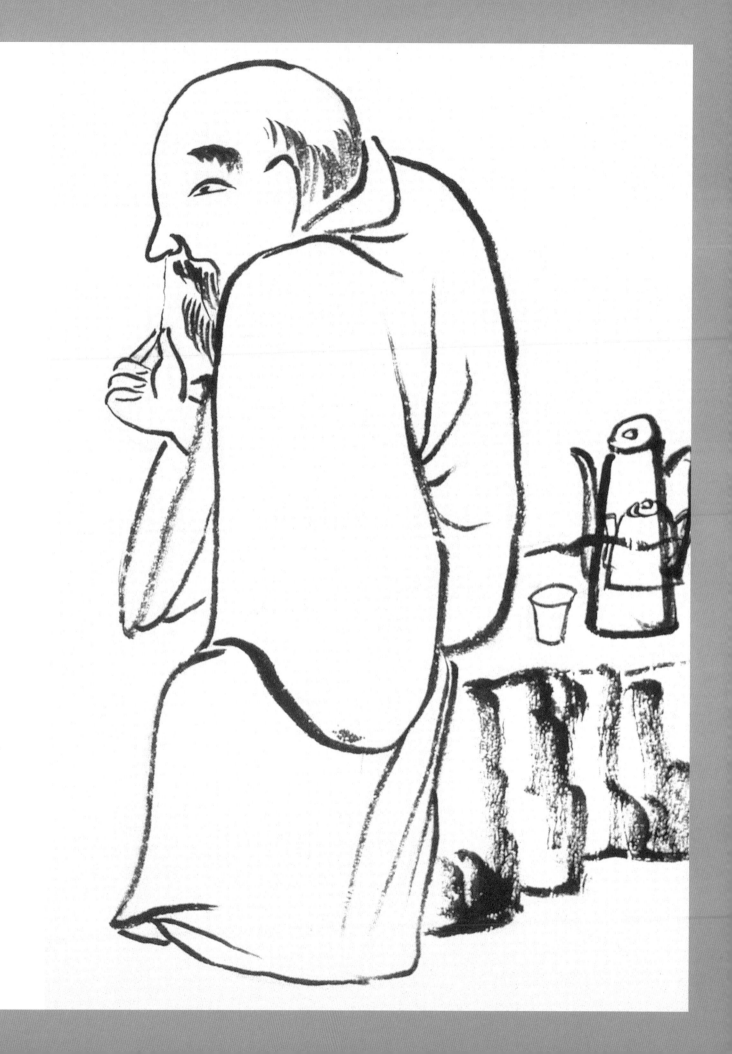

好鸟离巢总苦辛，
　张弓稀处小棲身。
　　—— 白石老人

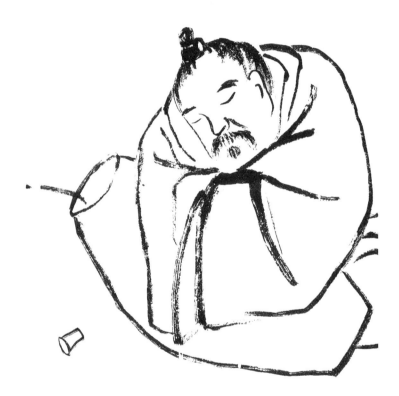

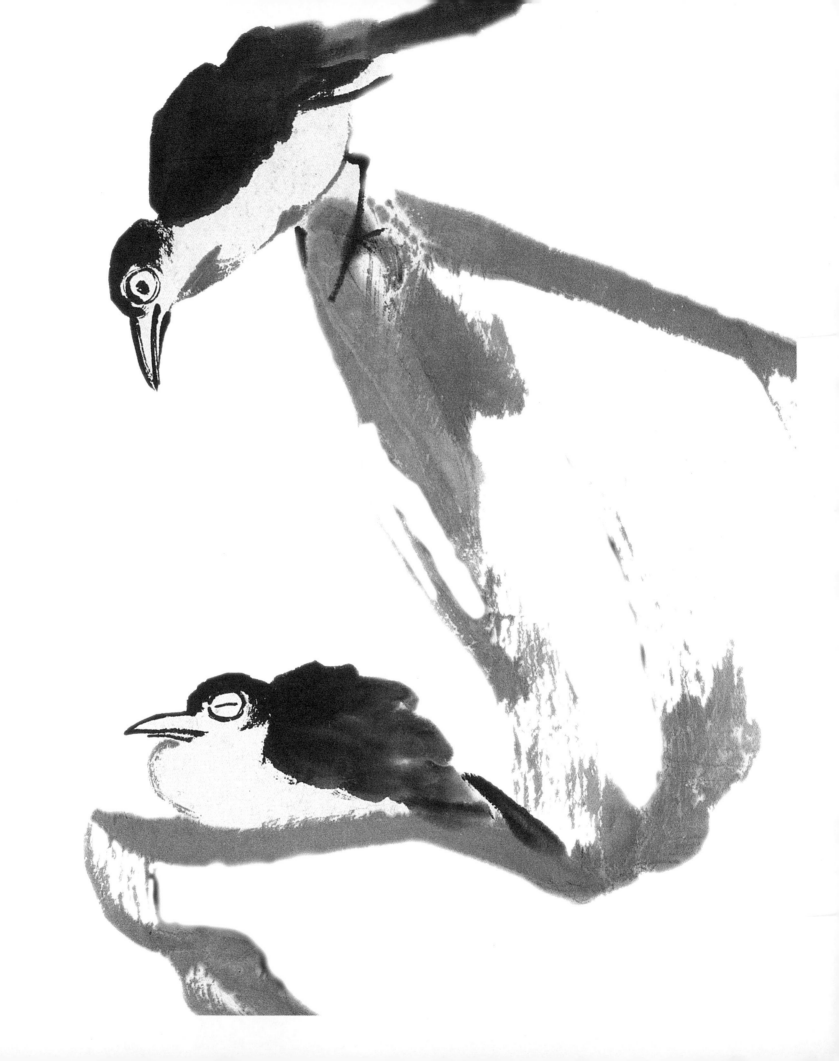

我画某物，并不一味地刻意求末似，能在不来似中得似，方得显出神韵。——白石老人

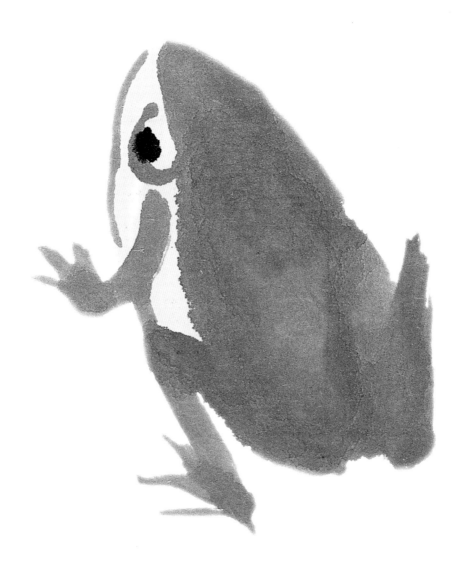

学我者生，似我者死。 —— 白石老人

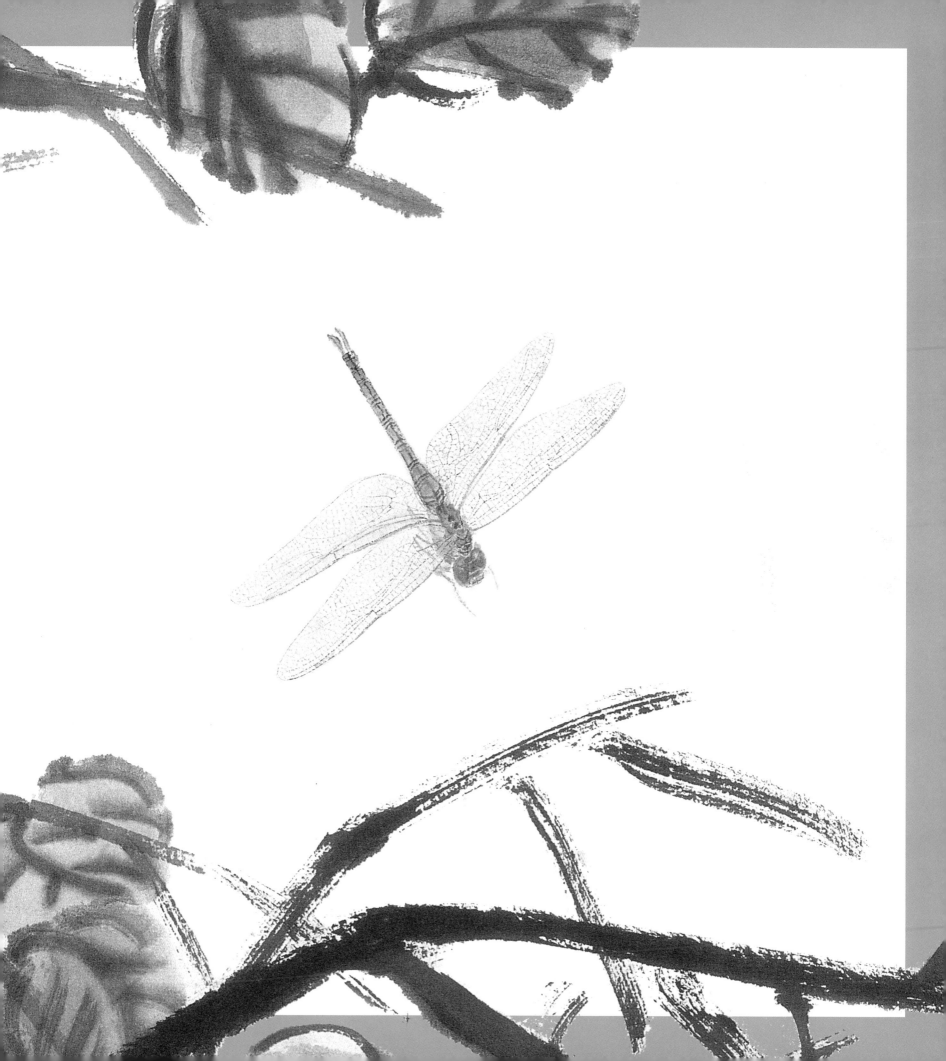

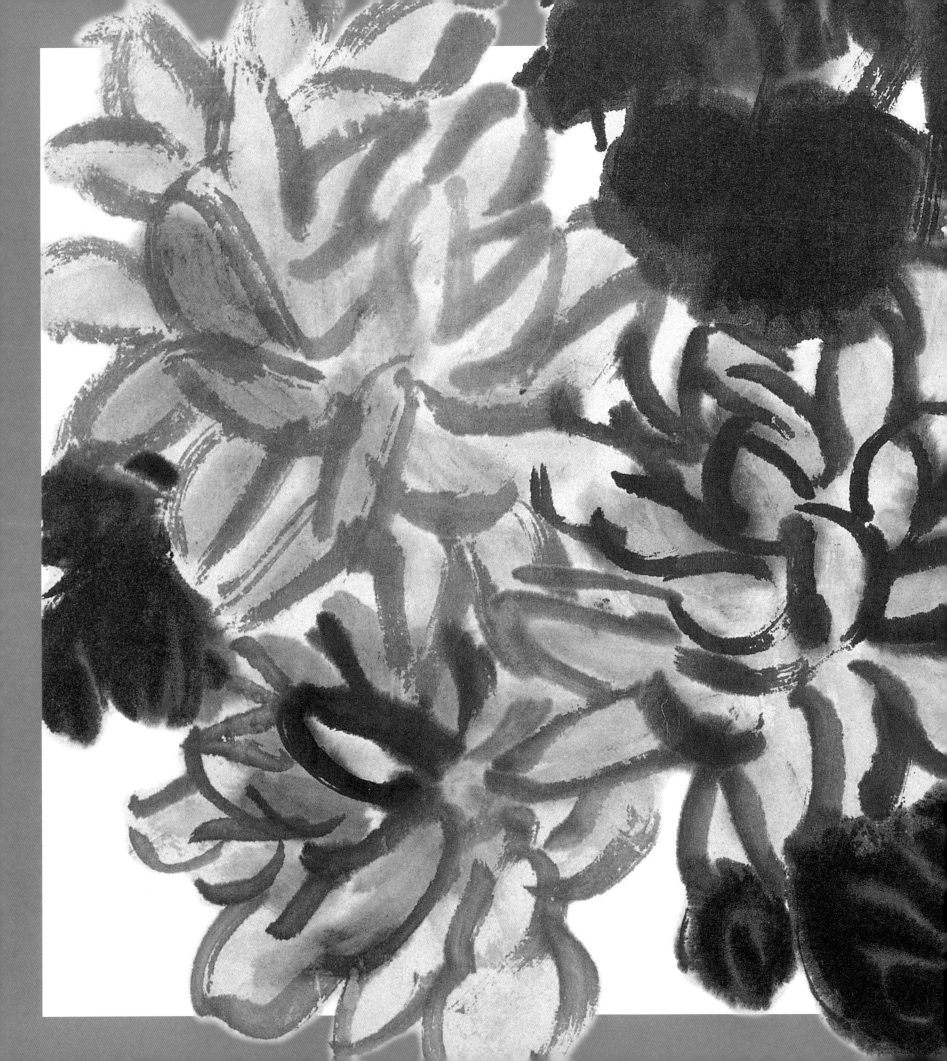

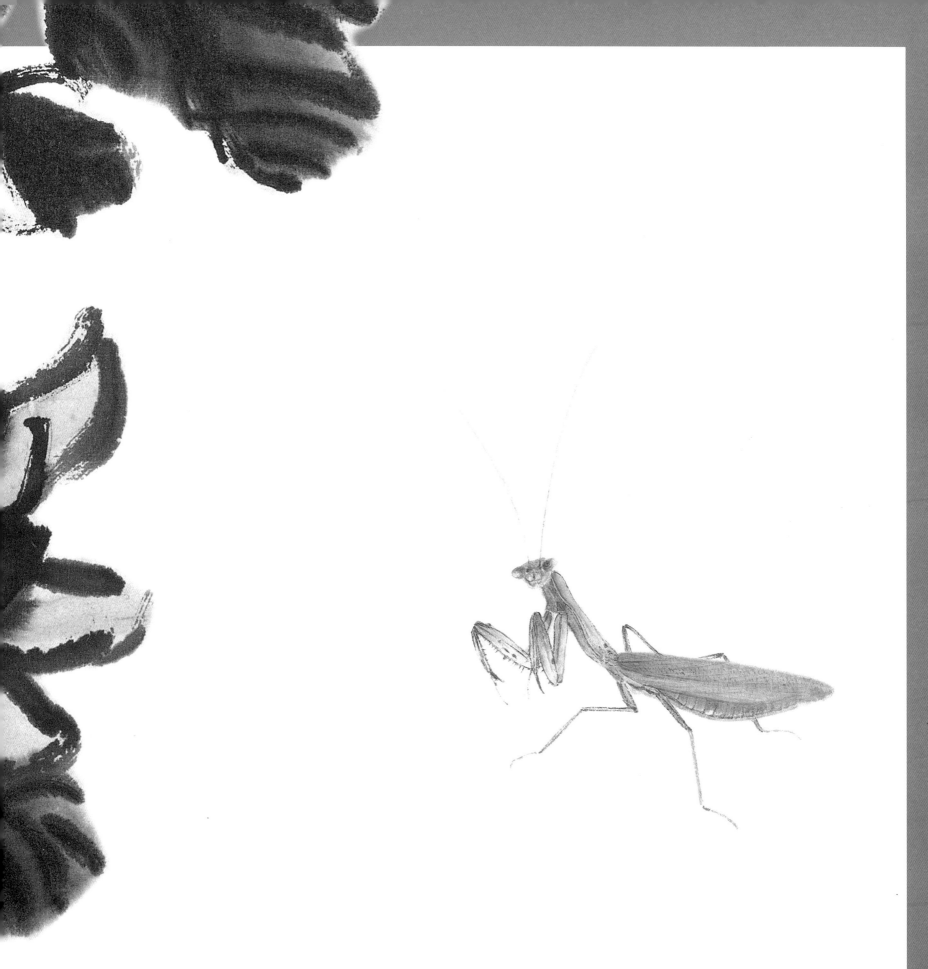

草虫那两根敏锐的触须，真有一触即动的感觉。—— 李可染

　　我看他们扑蝴蝶，捉蜻蜓，扑捉到了，都给我做了绘画的标本。清晨和傍晚，又同他们观察草丛里虫跳跃，池塘里鱼虾游动，种种姿态，也都成我笔下的资料。——白石老人

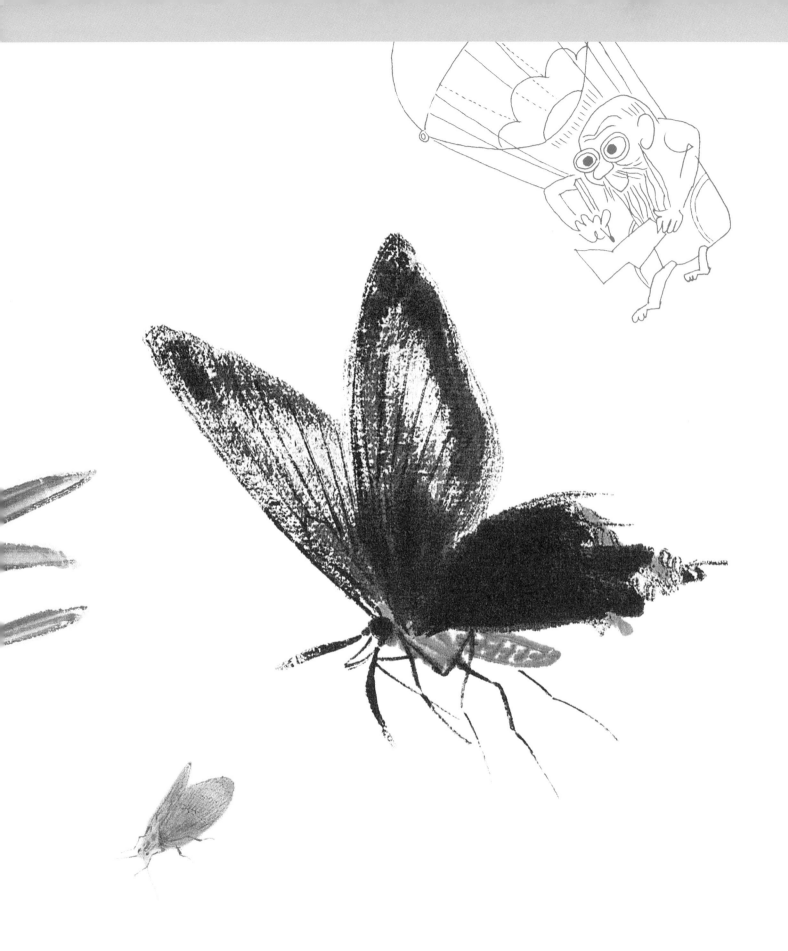

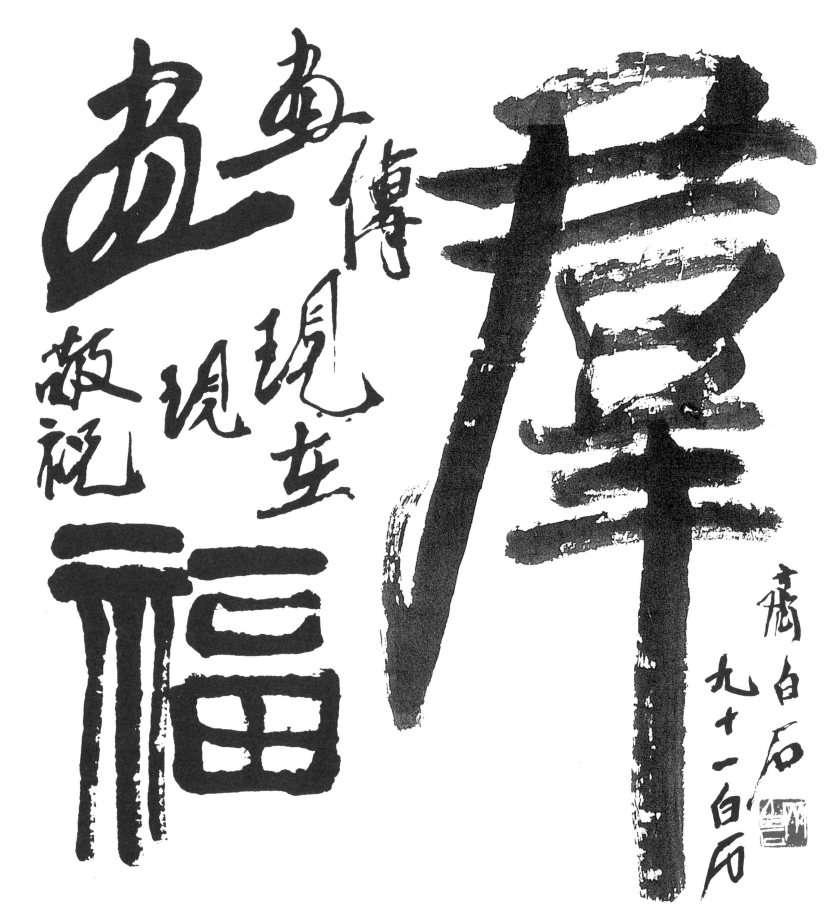

画传

现现立
画现
敬祝

福

寿

齐白石
九十一白石

嬴

為其帝明聖

為工作

其希 帝希

感感我 遠我 我敎我

 为人民

 今来古往闲中意

 春风大雅之堂

 隔花人远天涯近

 七四翁

 白石见

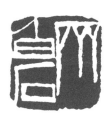 齐白石

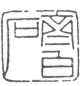 齐白石

 小名阿芝

 九九翁

 三百石印富翁

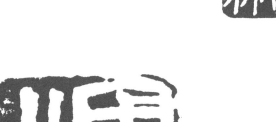 寂寞之道

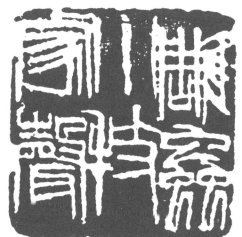 雕虫小技家声

我刻着印章，
刻了再磨，磨了又刻，
弄得我住的房子里，
四面八方，满都是泥浆。
——白石老人

夺得天工

我刻印，同写字一样。
写字，下笔不重描，
刻印，
一刀下去，决不回刀。
——白石老人

它羞怯 它优雅 它从容
它顺水遨游
它在调整方向
它闪动着好奇的目光

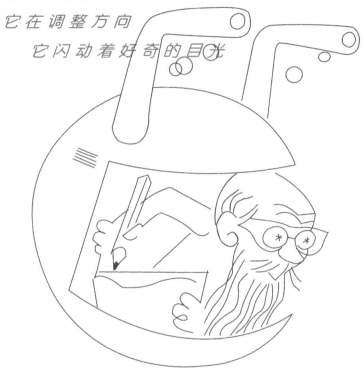

小鱼在寻找什么？

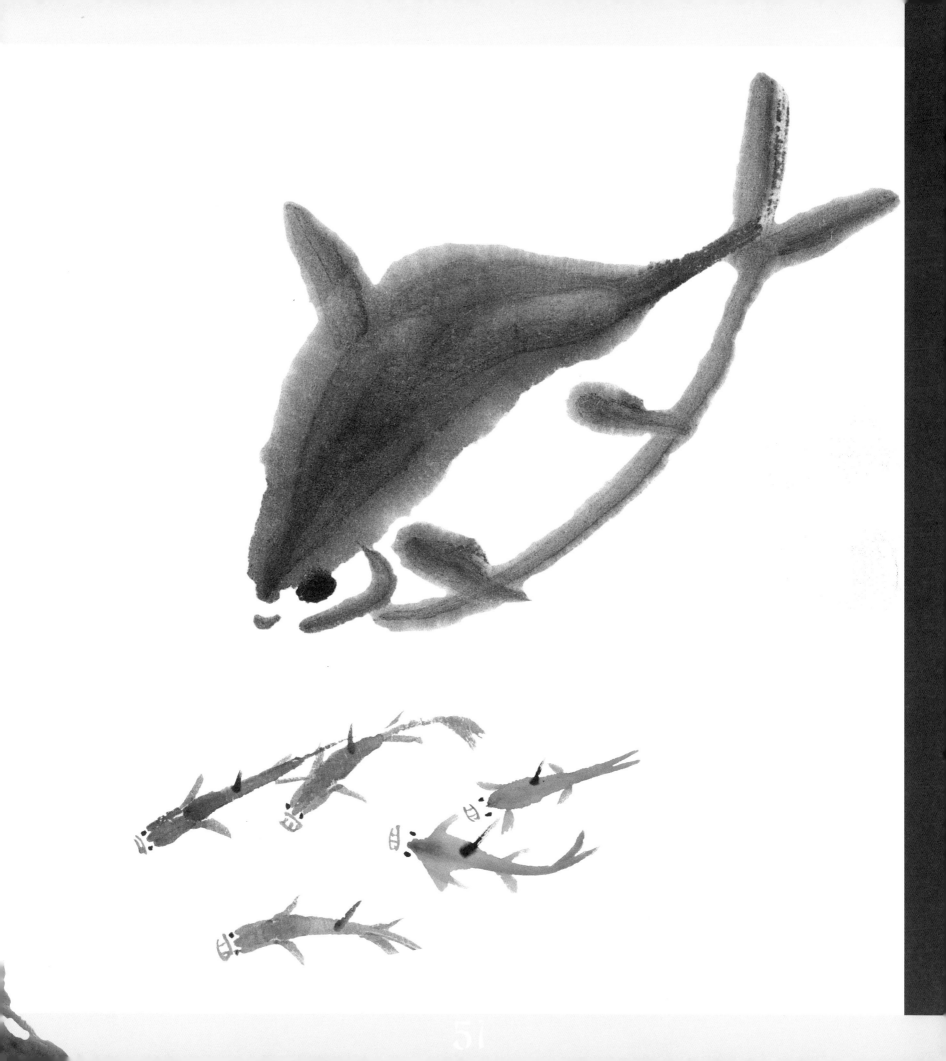

像条龙，像位须发飘飘的老人，
仙风道骨……

他怎么画出了透明的水？

他画一只虾，其容易就像普通人写一个字，
笔墨过处，体积、质感、动态、神气，
应有尽有，结果游泳在水里透明体的虾子，
栩栩如生地出现在纸上了。

<p align="right">—— 李可染</p>

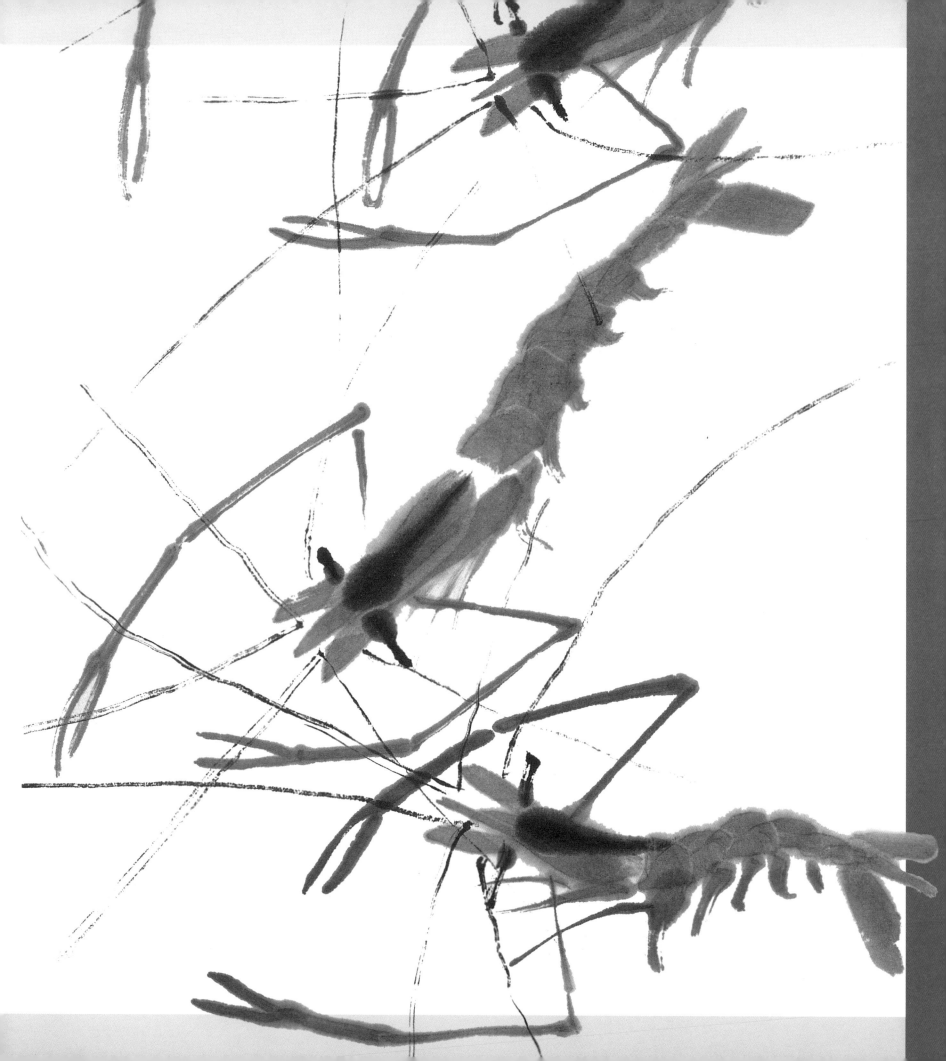

梅兰芳家里种了不少的花木，
光是牵牛花就有百来种样式，
有的开着碗般大的花朵，真是见所未见，
从此我也画上了此花。

 —— 白石老人

他画的牵牛花，红艳到了顶点，
真仿佛受了一夜甘露。迎着朝阳，
欣欣向荣，使人看了精神为之振奋。

 —— 李可染

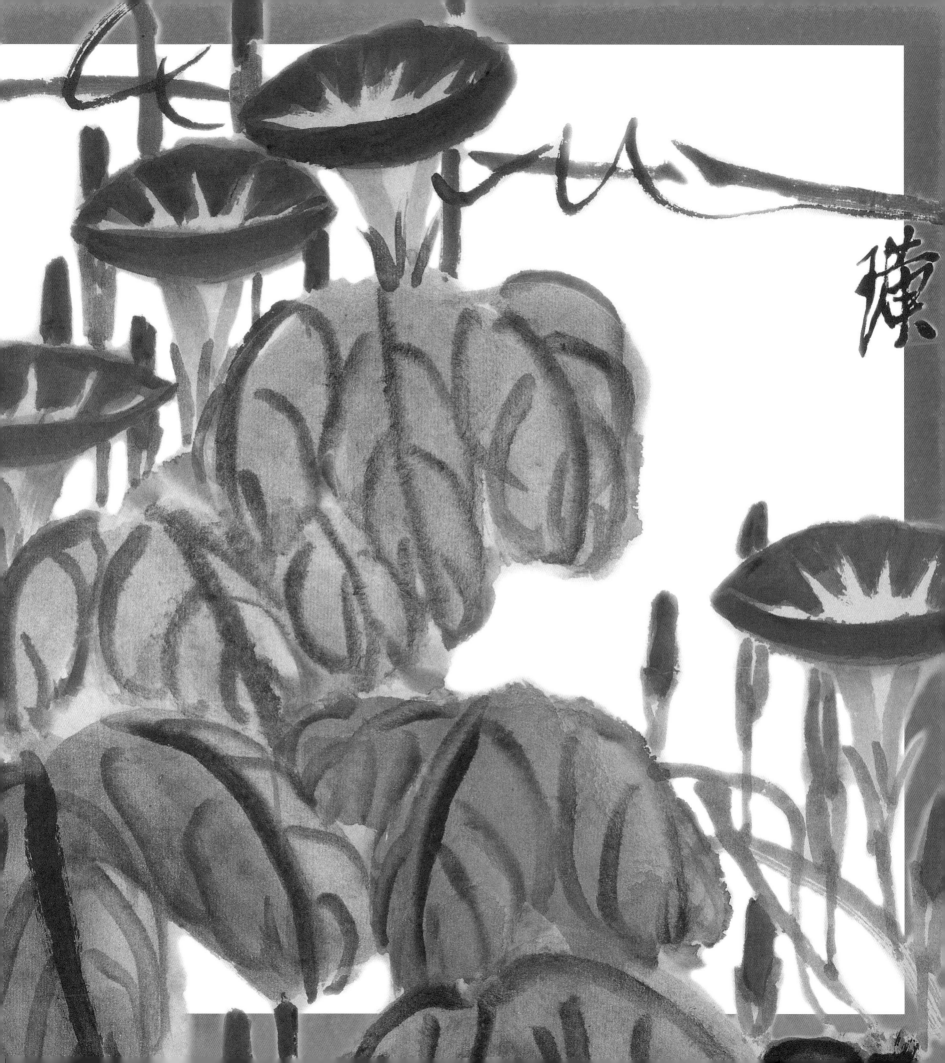

儿时，我要在院子里栽棵果树，
等我活到一百二十岁时，这棵果树就长上天了。
那时我要用树上结下的果子招待一百二十个百岁老人。
天如人愿，这个太平盛世一定会来的。

——白石老人

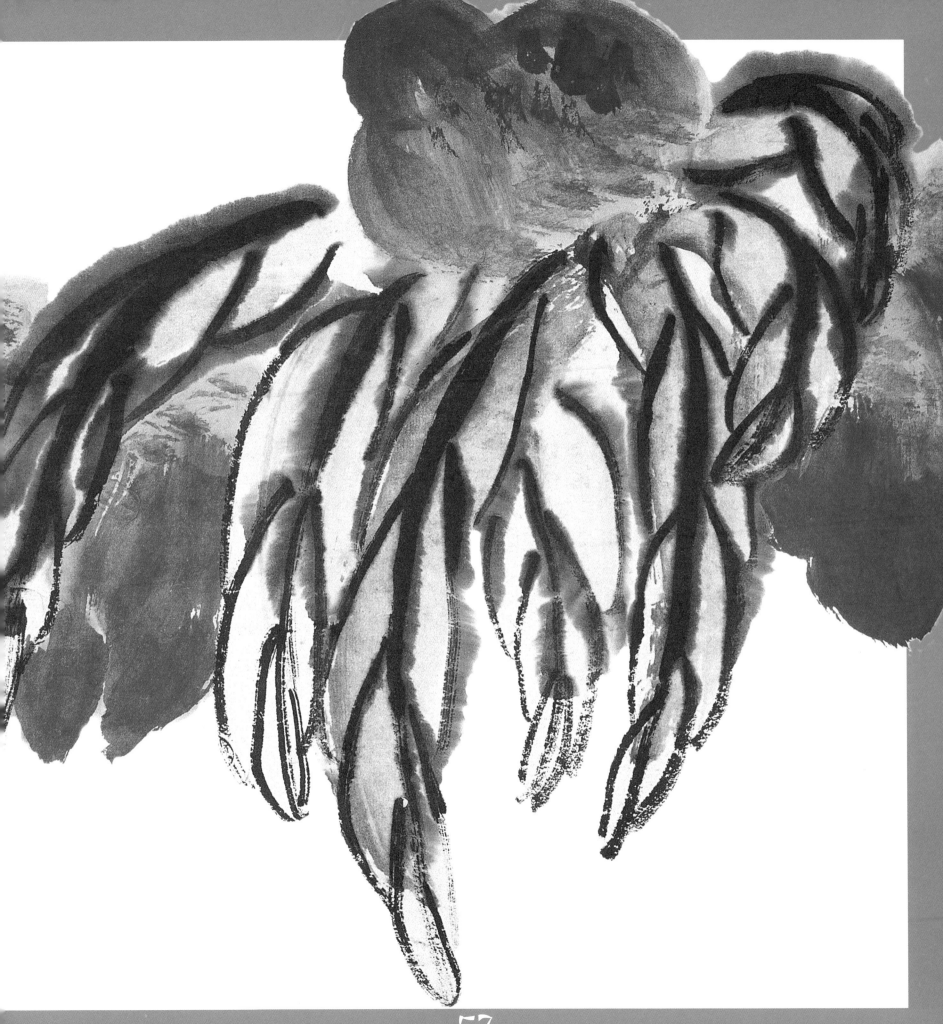

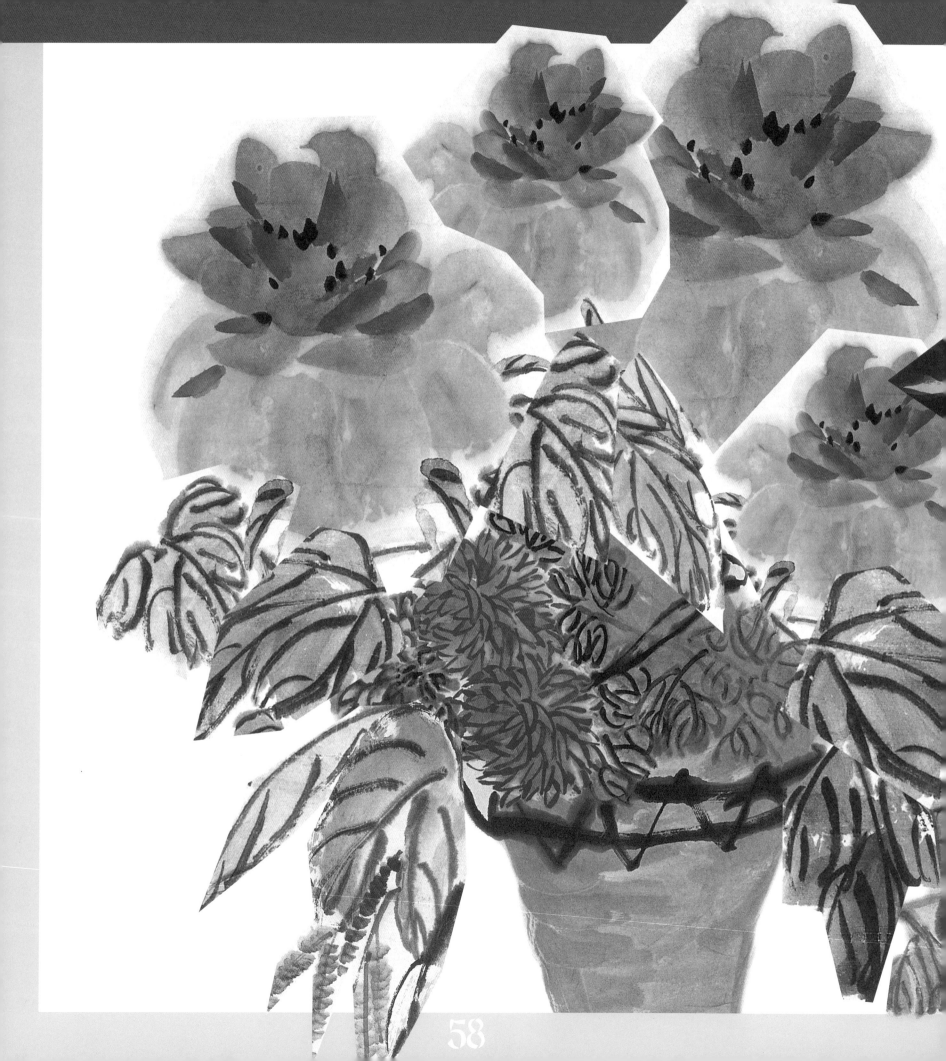

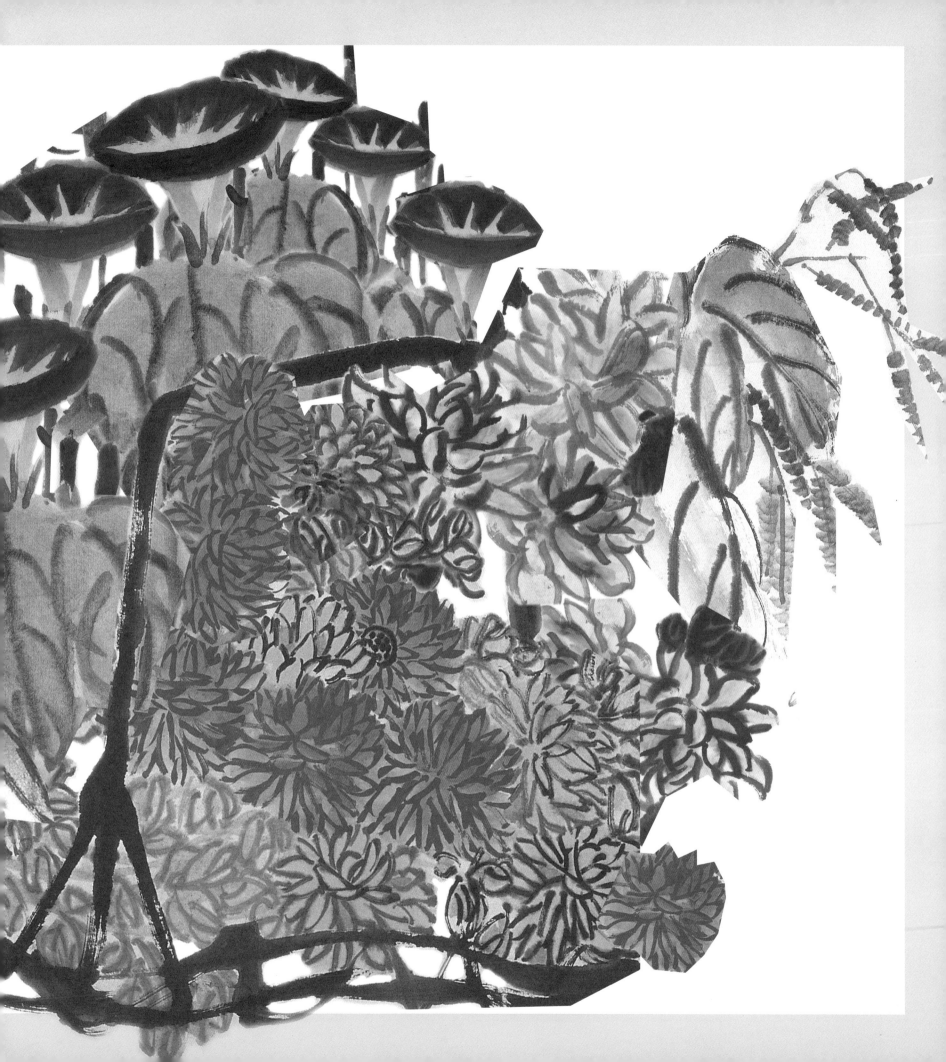

本书所有水墨形象
及书法均取自中央美术
学院收藏齐白石作品的
局部，所涉及的齐白石
原作图录如下：

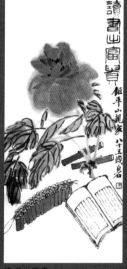
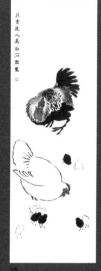
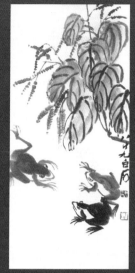
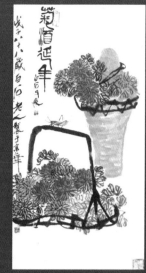

读书出富贵
68.5×32cm
纸（轴）
1945

鸡
142×48cm
纸（轴）
1900

红蓼青蛙
82×37.5cm
纸（轴）
1949

菊酒延年
103×68cm
纸（轴）
1948

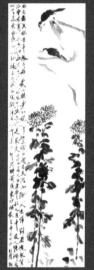
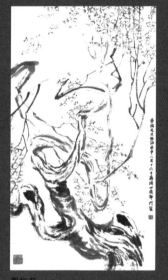
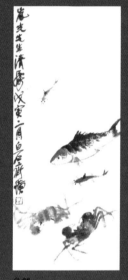
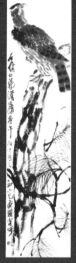
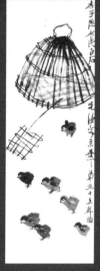
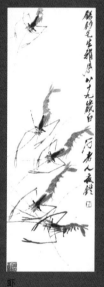

花鸟（菊）
140×39cm
纸（轴）

墨梅花
83×64.5cm
纸（轴）
1920

鱼蟹
68×36cm
纸（轴）
1936

松鹰
137×35cm
纸（轴）
1930

雏鸡
103×33.5cm
纸（轴）

虾
103×34cm
纸（轴）
1949

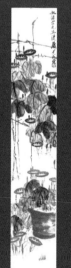
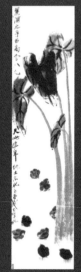
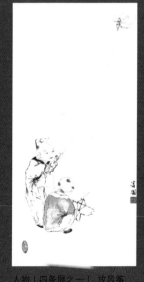
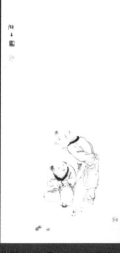
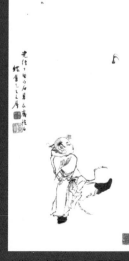
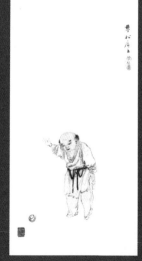

牵牛花
136×34cm
纸（轴）
1934

芋苗雏鸡
135×33cm
纸（轴）

人物（四条屏之一）：放风筝
66×32cm
纸（轴）
1897

人物（四条屏之二）：玩铜锣
66×32cm
纸（轴）
1897

人物（四条屏之三）：踢毽子
66×32cm
纸（轴）
1897

人物（四条屏之四）：排球
66×32cm
纸（轴）
1897

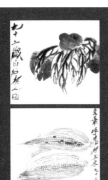
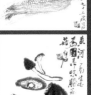

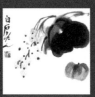
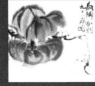
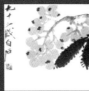
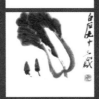
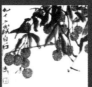

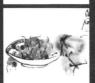
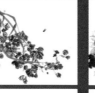
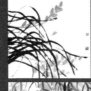
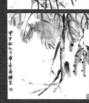
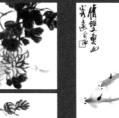
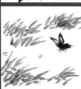
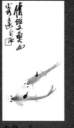
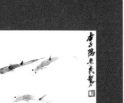

小鱼慈如
34×21cm
纸

虫鱼 -1
27×16cm
纸

瓜蔬菜集（四联条 -1）
34×34cm
纸片
1952～1953

瓜蔬菜集（四联条 -2）
34×34cm
纸片
1952～1953

瓜蔬菜集（四联条 -3）
34×34cm
纸片
1952～1953

瓜蔬菜集（四联条 -4）
34×34cm
纸片
1952～1953

花鸟草虫册
38.5×34cm
纸片
近代

花鸟草虫册
38.5×34cm
纸片
近代

鱼
27×18.5cm
纸

虫鱼 -3
27×16cm
纸

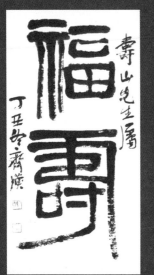

行书
33.5×31.5cm
纸片

福寿
67×34cm
纸（轴）

行书
36×28.5cm
纸片

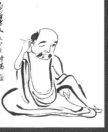
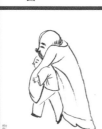
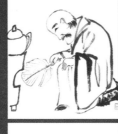
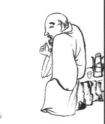
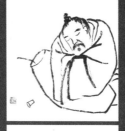
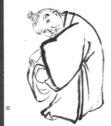

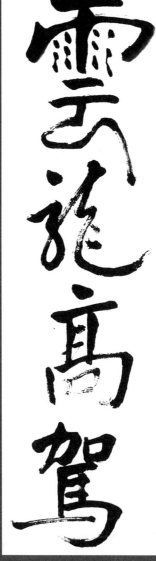

人物册页
32×27cm
纸

楷书
225×54cm
纸（轴）
1950

楷书
134×39cm
纸（轴）

图书在版编目(CIP)数据

好奇的齐白石/戴士和著. ——石家庄：河北教育出版社，2007.9

ISBN 978-7-5434-6607-4

Ⅰ.好... Ⅱ.戴... Ⅲ.齐白石（1863~1957）–生平事迹–儿童读物 Ⅳ.K825.72-49

中国版本图书馆CIP数据核字（2007）第106025号

本书中的齐白石作品图片经中央美术学院美术馆授权使用

策　　划 / 孟凡刚

丛书主编 / 谭　平　戴士和

执行主编 / 陈卫和

文字总监 / 郑一奇

责任编辑 / 刘　峥　张天漫　杨　健

封面设计 / 王　梓

内文设计 / 戴士和

制　　作 / 吴　鹏　刘　昊

出版发行 / 河北教育出版社
　　　　　（石家庄市联盟路705号，邮编：050061）

出　　品 / 北京颂雅风文化艺术中心

制　　版 / 北京图文天地中青彩印制版有限公司

印　　刷 / 北京今日风景印刷有限公司

开　　本 / 889×1194毫米　1/12　5印张

版　　次 / 2007年9月第1版　第1次印刷

书　　号 / ISBN 978-7-5434-6607-4

定　　价 / 60元